도시와 빛축제

도시와 빛축제

Cities and Light Festivals

백지혜 홍유리 현주희 지음

I'ᐧ

빛축제를 기다리며

서울에서 처음 빛의 향연을 접한 건 지금으로부터 20년 전 세종문화회관의 루미나리에였다. 당시 부르기도 생소했던 그 단어는 서울 한복판에서 시민들을 홀리고 있었다. 수십만 개는 되어 보이는 전구가 오색 빛깔로 점등되어 빛의 터널을 만들고, 사람들은 천국에라도 온 양 행복 가득한 표정으로 전구의 반짝임을 눈동자에 담고 있었다.

이렇게 예쁜 광경이 또 있을 수 있을까. 꽤 추운 날씨였는데도 사람들이 북적여서 그런지 아니면 따뜻한 빛을 보며 심리적인 체감 온도가 올라가서였는지 추운 줄도 모르고 세종문화회관에서 광화문 거리를 지나 덕수궁까지 신나서 걸어 다녔던 기억이 있다.

이후 도시의 빛에 있어서 선도적인 이미지를 갖고 있던 서울시가 '서울을 상징하는 야간경관 발굴 프로젝트'를 진행했다. 이때 대표 야간경관

이 만들어지면 빛축제도 할 수 있을 것이라는 제안을 조명디자이너로서 하게 되었고, 이를 계기로 서울시에서도 빛축제를 기획하게 되었다. 세계 여러 도시에서 빛축제를 개최하여 여행 비수기인 겨울에도 관광객들이 밤늦게까지 도시를 돌아다니게 하는 야간관광의 효과를 보고 있었으니, 서울도 이미 구축된 빛의 인프라를 이용하면 홍콩의 심포니 오브 라이트와 같은 정도의 빛 콘텐츠는 큰 수고 없이 개최할 수 있을 듯했다.

당시 동대문디자인플라자(DDP)를 운영하는 서울디자인재단에서도 DDP의 상징성, 가치를 부각하기 위해 주변 상권과 연계한 빛축제를 준비하고 있었다. 광화문 광장 추진단에서도 광장 준공식을 위한 빛 이벤트를 계획하고 있어 어느 부서가 진도가 빨리 나가는지 눈치 보기와 정보 얻기에 바빴다. 그러나 문제는 빛축제는 어떻게 만드는 것이며 어디서부터 시작해야 하는지조차 명쾌하게 이야기해 줄 수 있는 사람이 거의 없었다. 부랴부랴 리옹과 싱가포르의 빛축제를 기획한 디렉터의 자문을 받고 다른 나라의 빛축제를 벤치마킹했다. 2020년 드디어 DDP에서 서울라이트가 개최되었고, 2022년 광화문 광장에서 미디어아트 페스티벌이 열리게 되었다.

하지만 그렇게 기대했던 빛축제는 예상과 많이 달랐다. 서울라이트는 외국의 유명 미디어 작가를 동원하여 예술적 뉴스거리는 제공했으나 콘텐츠가 다소 어려워 대중성이 떨어졌고, DDP 주변 상권과의 연계도 기대하기 어려웠다. 광화문의 미디어아트 페스티벌은 세종문화회관의 건축 조명과 가로등을 소등하지 않아 희미하게 비추어진 미디어 영상은

알아보기 어려웠고, 함께 개최된 빛초롱 축제와의 조화도 고려되지 않아 정체성을 찾아볼 수 없었다. 이제부터 시작이라고 하기엔 아직 갈 길이 한참 멀어 보였다.

빛축제 밑그림을 그리는 프로젝트를 수행하면서 다른 나라에서 개최되는 빛축제를 방문할 기회가 있었다. 낭만이 형용사처럼 따라붙는 프랑스 리옹의 빛축제는 20년 전 세종문화회관의 루미나리에를 볼 때보다 좀 더 추웠지만 현장은 훨씬 뜨거웠다. 세계 각지에서 몰려든 관광객, 리옹 주변 도시에서 온 프랑스 사람들, 리옹 시민들 모두가 하나가 되어 빛축제를 즐기는 모습이 축제의 열기를 더하는 듯했다. 세계문화유산으로 등록된 리옹 구시가지의 아름다움과 빛축제를 구성하는 풍성한 콘텐츠의 수준도 감동이었지만, 그보다 인상적이었던 것은 그곳에 모인 사람들이 축제를 즐기는 방식이었다. 지난날 루미나리에에서 보았던 사람들의 눈 속에 있었던 것이 순간적인 환희였다면, 리옹 빛축제에 모여든 사람들의 눈 속에서는 빛을 통한 위로와 교감 그리고 지역 사회에 대한 소망이 느껴졌다.

리옹 빛축제를 통해 빛축제는 도시를 관광하는 사람들뿐 아니라 도시에 거주하는 시민들에게도 긍정적인 효과를 줄 수 있다는 것을 경험했다. 대한민국 수도 서울에서 개최되는 빛축제도 이러한 이미지였으면 하는 바람을 갖게 되었고 이 책을 집필하게 된 계기가 되었다. 그리하여 빛축제를 위해 일하는 야간경관 마스터 플래너와 축제기획자 그리고 작가, 이렇게 세 사람이 모여 먼저 각각 다른 시각으로 빛축제의 안타까웠

던 점과 각자의 바람을 공유했다. 그리고나서 다른 나라 도시의 빛축제에서 배워야 할 점과 세계 최초 5G망이 깔린 초고속 LTE의 나라 대한민국만이 할 수 있는 빛축제 모델을 찾고자 했다.

이 책이 빛축제 기획을 시작하려는 이들에게 도움이 되길 바라며, 도시 이미지 홍보, 관광 활성화, 경제 효과를 넘어 도시의 가치를 재정의하고, 도시 사람들에게 위로와 희망이 되는 빛축제가 만들어지길 기대한다.

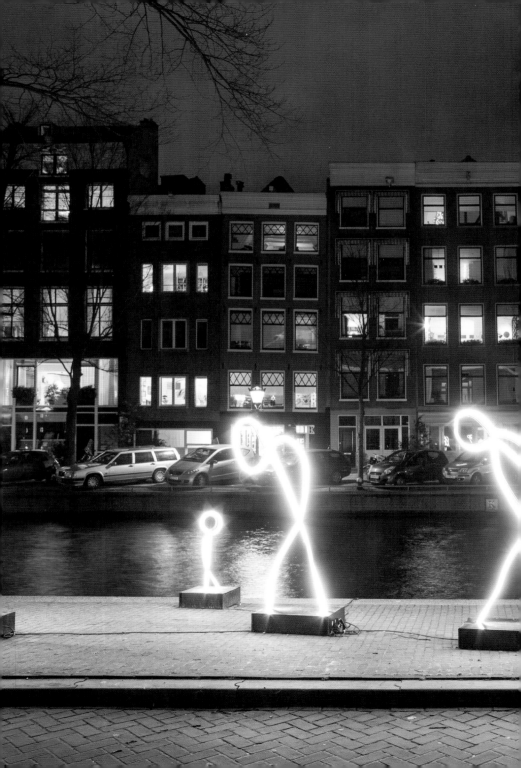

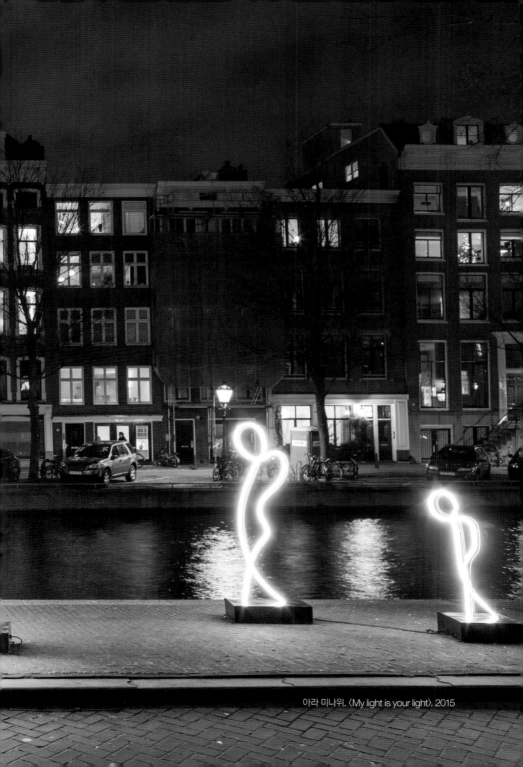

아라 미나위, 〈My light is your light〉, 2015

목차

빛, 축제가 되다

빛으로 물든 도시들

　겨울철이면 세계의 여러 도시에서 다양한 형태의 빛축제가 열린다. 지역의 고유한 이야기와 급속도로 발전된 조명 기술이 접목된 축제의 형태가 오늘날의 빛축제일 것이다. 세계의 도심 공간에서 공공을 위한 문화예술 이벤트로 빛이라는 매체를 활용하여 조명 조형물(Light-Art Object), 프로젝션 맵핑(Projection Mapping) 또는 빛을 중심으로 음악과 함께 하는 멀티미디어 쇼 (Multimedia Show)가 펼쳐지고 있다.

　빛축제의 개척자라고 할 수 있는 프랑스의 리옹시처럼 오랜 역사를 가지고 있는 경우도 있지만, 최근 10년 전후로 시작된 도시의 빛축제들은 도시 브랜딩 차원에서 전략적으로 시작된 경우가 대부분이다. 특히 암스테르담, 헬싱키, 몬트리올, 에딘버러, 싱가포르, 시드니와 같은 대도시들의 빛축제가 그 대표적인 사례라고 할 수 있다. 대부분의 도시에서 빛

축제를 기획하고 실행하는 가장 중요한 목적은 관광객들의 방문을 적극 장려하고, 지역경제를 활성화하기 위함이다. 빛축제가 도시를 매력적인 모습으로 변모시키면, 외부 관광객들과 지역 주민들이 지역의 식음료 시설 또는 숙박 시설을 이용하여 단기적으로는 경제 효과를 내고, 장기적으로는 새로운 비즈니스를 창출하고 투자를 이끌어 낼 수 있다. 또한 지역의 전통성을 강화하고 시민의 참여를 유도하며 지역 예술가에게 활동 기회를 제공할 수도 있다.

각 도시마다 다양한 목표와 동기가 복합적으로 작용하여 차별화된 축제의 경험을 축적하고 있다. 빛축제를 하고 있는 도시들의 동기를 면밀히 살펴보면 어떻게 하면 차별화된 빛축제를 기획하고, 사람들에게 지속적으로 창조적인 체험과 즐거움을 줄 수 있을지에 대한 해답을 찾을 수 있을 것이다.

비일상적 유희

빛은 생명체가 생존하는 데 필수적인 요소로 태초부터 존재하고 있었으나 인류가 생활 속에서 활용하기 시작한 것은 그리 오랜 일은 아니다. 그 시작도 음식을 익히기 위한 '불'의 사용이 주였고, 조명으로서의 '빛'은 부가적으로 얻은 결과였다. 최초의 조명이라고 할 수 있는 횃불은 멀리에서도 사람을 모이게 하기 위한 이정표의 역할과 함께 축제나 제사에 있어서 신성함의 상징이 되었다. 원시 인류가 모닥불을 피우며 사냥과 수확의 기쁨을 공유하고, 전쟁의 승리를 축복하던 것이 빛축제의 시초일 것이다. 불의 비정형적인 모습과 위협적인 열기는 일상에서 벗어나 해방감과 영적인 환희를 경험하게 해주었다. 그 후 문명이 발달하면서 빛은 세상을 비추어 어둠을 가시게 하고 좋은 일로 채운다는 의미로 널리 사용되었다.

대부분의 축제가 공동체의 발전과 쇠락에 의해 진화되기도 하고 사라지기도 한다. 또한 누구에게나 공평하게 비추는 태양과는 달리 횃불이나 인공조명은 일부 계층만 사용할 수 있었다. 그럼에도 빛이라는 귀한 자원을 사용하는 빛축제가 소멸하지 않고 지속될 수 있었던 이유는 종교적, 상업적 유희로 자리매김했기 때문이다.

　기원전 200년부터 중국 등지에서 시작된 유희였던 불꽃놀이는 13세기 유럽에 전파되었고, 15세기가 되어서는 궁중문화로 자리잡았다. 바로크 시대에는 타오르는 불꽃과 함께 해방감을 만끽하는 불꽃놀이가 성행했다. 낮에 주로 열리는 서민들의 축제와는 달리 밤에 시작해서 동틀 때까지 이어지는 행사로, 왕이나 귀족 등 특권을 가진 상류층만이 누릴 수 있는 축제로 자리잡으면서 그 맥을 유지할 수 있게 되었다. 이는 오늘날 빛축제가 지방보다 상업이 번창하고 많은 사람이 거주하는 대도시에서 성공하는 것과 크게 다르지 않아 보인다.

　16세기 후반 이탈리아 나폴리 왕국에서 카톨릭 성인을 기리고 빛을 통해 신성함을 표현하기 위한 종교의식으로 시작된 루미나리에도 현대 빛축제의 초석을 닦는 데 큰 역할을 했다. 모닥불이나 횃불, 제대에 놓인 양초의 형태가 아닌 빛은 삼차원의 형태로 만들어져 신성함보다는 유희적 아름다움을 선사했다. 인간의 본성을 기반으로 빛의 유희적 기능을 활용한 최초의 빛축제 루미나리에는 갤러리아(아치형 구조물을 이용한 빛의 터널), 스팔리에라(원형, 마름모 등 다양한 모양의 평면형 구조물), 파사드(갤러리아 입구에 설치하는 화려하고 웅장한 구조물) 등 다양한 형태로 만들어진 삼차원

의 빛을 이용하여 환상적인 분위기를 연출하여 이제까지 경험하지 못했던 빛의 아름다움을 선사해 여러 도시로 퍼져 나가게 되었다.

시간이 흘러 인공조명 기술의 발달은 누구나 밝음을 누릴 수 있게 했고, 빛축제의 확대를 가속화했다. 과거와는 달리 사람들은 축제의 주인공이 되어 빛의 아름다움을 즐기게 되면서 빛의 유희적·문화적 기능이 부각되기 시작했다. 네덜란드 역사학자 요한 호이징가(Johan Huizinga)는 그의 저서 『호모 루덴스』에서 "인간의 유희적 본성이 문화적으로 표현된 것이 축제이며 비일상적, 비생산적인 것이지만 현대인들의 일상과 생산활동을 위하여 필수불가한 요소"라고 했다.

현대의 빛축제 역시 빛축제의 근원과 마찬가지로 일상에서 벗어나 에너지를 재충전하는 데에 큰 의미가 있을 것이다.

현대의 루미나리에

제 2 장

세계의 빛축제

50만 도시에 400만이 몰린다
리옹 빛축제

축제명칭 Fête des Lumières Lyon
행사장소 프랑스, 리옹시 전역
행사기간 매년 12월 8일 전후 주말, 4일간
웹사이트 www.fetedeslumieres.lyon.fr

세계 빛축제 중에서 가장 유명한 프랑스 리옹 빛축제는 1643년 흑사병이 전 유럽으로 퍼졌을 때, 이를 막기 위해 리옹 시민들이 성모마리아에게 푸르비에 언덕 꼭대기에 마리아 상을 세워줄 것을 약속한 것에서 유래되었다. 200년 후인 1852년 12월 8일 동상의 제막식이 열리던 날 악천후로 인해 행사에 차질이 생길 뻔했는데 하늘이 기적적적으로 맑아졌고, 리옹 시민들은 이에 감사하기 위해 루미뇽(Lumignons)이라고 부르는 촛불 수천 개로 창문을 밝혔다. 오늘날까지도 리옹 빛축제는 매해 12월 8일을 기점으로 4일간 열린다.

현대의 리옹 빛축제는 약 30년 동안 도시의 랜드마크 건물들, 동상들, 거리와 광장, 공원을 빛으로 밝히며 혁신적인 조명예술 기술 분야를 선도해 왔다. 축제는 비록 나흘간의 짧은 시간이지만 지역의 경제발전을 이끌고 지역 예술가들에게 창작의 기회를 제공하는 등 세계 빛축제의 표본이 되어 수많은 도시들에게 큰 영향을 미치고 있다.

축제 경로

1 올드 리옹
2 벨쿠르 광장
3 자코뱅 광장
4 리옹 미술관
5 테로 광장
6 떼뜨 도흐 공원

Boulevard des Belges

Rue Duquesne

Pont de Lattre-de-Tassigny

Rhône River

Av. Maréchal de saxe

Rue Duguesclin

Cr Franklin Roosevelt

Pont Morand

5 리옹 시청 오페라극장

Pont de la Feuillée

4

Passerelle du College

Rue Bugeaud

Saône River

Rue Lafayette

Pont Alphonse Juin

Cr Lafayette

1

코르들리에역

Rue de Bonnel

Pont Lafayette

3

리옹 대성당

Pont Wilson

Rue Servient

Pont Bonaparte

2

벨쿠르역

Pont de la Guillotiere

관광안내소

Cr Gambetta

실크로드의 서쪽 종착지

프랑스의 동남부인 론알프스(Rhone-Alpes) 지역에 위치한 리옹은 실크로드의 서쪽 종착지로 역사적으로 실크 제품의 생산뿐 아니라 실크를 다루는 전문 인력 그리고 유럽 중개지로 명성을 떨쳤다. 하지만 산업혁명 이후부터 1980년대에 이르기까지 리옹 경제의 기반이던 인쇄업과 섬유산업이 쇠락하면서 긴 침체기에 빠졌다.

도시의 슬럼화가 진행되고 실업자가 지속해서 늘어나는 가운데, 1989년 당시 시장이었던 앙리 샤베르(Henry Chabert)는 도시환경 개선 및 시민들의 삶의 질 향상을 목표로 리옹시 전체 예산의 1.5%를 투자하는 '도시조명계획'을 시행했다. 도시의 야간경관을 활성화하여 어둡고 침울한 도시 분위기에 활력을 불어넣고 관련 산업을 육성한다는 계획이었다. 1990년대는 건축 조명에 사용할 수 있는 LED가 개발되어 친환경과 첨단기술을 갖고 있는 도시로 소개되던 시기였다. 리옹시는 이러한 LED를 비롯한 첨단산업에 관심을 가지고 구시가지 건축물과 시내 주요 건물에 프로젝션 맵핑 및 LED 조명을 이용해 도시 전체를 예술작품으로 구성하는 것을 목표로 한 도시경관 조성사업을 발표했다. 이를 기반으로 1999년 리옹 빛축제가 처음 시작되었다.

지역성을 살린 콘텐츠

매년 빛축제는 대규모 공연과 프로젝션 작품, 조명 조형 작품으로 구

성된다. 공식적으로 리옹은 9개 구역으로 구획되어 있지만, 빛축제는 관객 이동 동선의 편의를 고려하여 크게 5개 구역으로 축제 공간을 구분해 지도를 제공한다. 총 사흘간 축제를 즐긴다고 했을 때, 하루에 한 구역 이상을 둘러본다면 충분히 여유롭게 축제 전체를 관람할 수 있다. 축제는 보통 목·금·토요일 밤 8시부터 12시, 일요일은 저녁 6시부터 10시까지 계속된다. 몇몇 공연 혹은 전시를 제외하고는 개장 시간 동안 상시 작품 관람이 가능하고, 대부분 작품은 대규모로 이루어져 많은 관객이 한 번에 관람할 수 있다. 미디어아트 프로젝션 작품들도 송출 시간이 10분 내외여서 관객 순환이 잘 이뤄진다는 점이 축제로서의 큰 장점이기도 하다. 또한 도시 전역에 작품이 분포되어 있어 굳이 지도를 보며 걷지 않더라도 빛을 비추는 곳을 따라가다 보면 거의 모든 작품을 관람할 수 있게 된다.

매년 다양한 콘텐츠로 가장 기대하게 되는 곳은 벨쿠르 광장(Place Bellecour)이다. 프랑스에서 다섯 손가락 안에 들 정도로 넓은 광장이지만 가운데 루이14세 기마상을 제외하면 비어 있다. 사방이 트여 있어 '만남의 광장'이라고 불리기도 하는 이 광장에 대형 관람차가 세워지고 여기에 영사막을 설치하여 애니메이션을 상영하곤 한다. 여기에서 상영하는 애니메이션은 비디오나 애니메이션에서 입체를 표현하는 기법인 모션 그래픽(Motion Graphic)으로 그 해의 빛축제 테마를 알 수 있는 콘텐츠를 담아 상영한다.

테로 광장(Place des Terreaux) 주변의 리옹 시청(Hôtel de Ville de

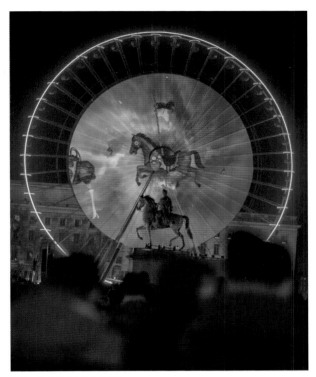

루이14세 기마상과 대형 관람차

리옹 미술관

Lyon)과 리옹 미술관(Musee des Beaux-Arts de Lyon)은 해마다 축제 기간 동안 가장 사람이 붐비는 곳이다. 광장을 둘러싼 3면을 무대로 미디어아트 프로젝션 쇼가 펼쳐진다.

가장 대표적인 빛의 무대가 되는 건축물은 생 장 대성당(Saint Jean Baptiste)으로 건축물의 아름다움을 돋보이게 만드는 정교한 형태와 비비드한 색채를 이용한 프로젝션 맵핑이 볼 만하다. 빛축제의 하이라이트는 손(Saône)강변 보나파르트 다리에서 법원 인도교까지 이어지는 구간에 위치한 노트르담 성당, 리옹 대성당 그리고 법원을 도화지 삼아 펼쳐지는 거대한 미디어아트 쇼로 그 스펙터클함에 또 한 번 놀라게 된다.

해마다 건축물 별로 선보이는 미디어아트 콘텐츠는 그 형식은 유사하지만 이전보다 발전된 기술을 이용하고 리옹의 지역성과 연관되거나 그 해의 테마에 맞추어 시연된다.

이외에도 인터랙티브 프로젝션 맵핑이나 조명 조형 작품, 빛과 소리를 융합한 관객 참여형 작품, 레이저 쇼, 멀티미디어 쇼, 불꽃놀이 등 다양한 공연 및 전시가 광장, 거리, 공원 등 전 도시에 걸쳐 분포한다. 빛축제 기간 동안 시내 중심 도로의 차량이 통제되어 도시 전체가 축제의 장소로 활용된다.

축제 기간 중 리옹 거리 곳곳의 건물 창가에는 형형색색의 작은 촛불들이 수놓은 듯 빼곡하게 놓인다. 거대한 프로젝션에 의한 최첨단 기술의 미디어아트와 작은 촛불의 조합은 언제나 감동을 준다.

손강변 미디어아트 쇼

창가의 촛불, 루미뇽(Lumignons)

예술과 산업의 융합

리옹 빛축제의 가장 큰 특징은 예술과 산업의 융합이다. 리옹 시민들에게 조사한 결과, 리옹 전 시장인 앙리 샤베르의 정책 중 '도시조명계획'이 94%의 지지를 받으며 가장 만족스러운 시 주도 사업으로 평가받았을 정도로 빛축제는 지역경제 활성화에 큰 영향을 미쳤다.

이렇게 빛축제와 도시 조명 정비사업을 위해 빛 관련 산업체들의 빛 클러스터(Cluster Lumiere), 미디어 클러스터가 결성되었고 리옹에 모여든 세계 도시의 조명 정책 담당자들과 조명 전문가들에게 그들의 진보된 기술을 피력할 기회를 가질 수 있었다. 이를 통해 광원이나 조명기구 등 조명 관련 기술 산업뿐만 아니라 영상이나 콘텐츠 등 디지털 미디어 관련 산업의 급성장을 가져왔다. 리옹 빛축제는 빛의 도시 리옹을 알리는 데에서 끝나지 않고 리옹시 산업의 부흥과 경제 활성화 그리고 도시 조명 정책 홍보를 통한 도시 가치 창출의 무대가 되었다.

두 번째 특징은 시 예산으로 무대연출자, 설치예술가, 조명 전문가 등의 민간 전문가들이 기획해서 예술성과 공공성 두 마리 토끼를 모두 잡을 수 있었다. 예술가들은 다양한 빛을 통해 도시를 재탄생시키고, 조명 전문가는 조명의 첨단기술과 전문성을 이용하여 빛이 만들어 내는 가능성의 한계를 매년 선보인다. 이들이 이야기를 담아내는 빛의 방식은 다양하지만 관광축제답게 이야기를 풀어내는 방식은 대중적이다. 특히 인기 있는 주요 공연일수록 대중성과 예술성, 기술성을 모두 갖춘 세계적 수준으로 기획된다.

한마음 한뜻이 된 도시

인구 50만의 도시 리옹에 축제 기간 동안 400만의 관광객이 다녀간다고 하니 호텔이나 음식점, 바는 이 시기 엄청난 소득을 올릴 것은 자명하다.

리옹 빛축제는 리옹 시청 빛축제 행사과(Service des Evénements et de l'Animation)와 국제도시조명연맹(Light Urban Community International. LUCI) 그리고 리옹 응용과학원(INSA de Lyon)의 개발학과가 함께 주관하여 운영한다. 리옹시는 빛축제를 위한 별도 부서를 마련하고 약 1년 정도의 준비 기간을 갖는다.

LUCI는 2002년 리옹에 본부를 둔 이후로 전 세계 100개의 도시 및 조명 관련 단체를 회원으로 갖고 있다. 우리나라는 서울을 비롯하여 4개 도시가 회원 도시로 가입되어 있으며, 그중 서울은 조명 정책의 우수성을 인정받아 2016년부터 2022년까지 아시아 대표도시로 선정된 바 있다. LUCI 소속 도시들은 도시별로 다양한 행사를 열어 회원 도시 간 교류를 통해서 조명 정책의 경험을 공유하고 정책 방향에 대한 논의를 해왔다. 특히 빛축제 기간에는 도시조명을 주제로 포럼을 개최하여 타 도시의 정책 관계자들과 조명 전문가들을 초청하여 리옹의 조명 관련 기업들을 소개하고 홍보하는 네트워크를 확대해 나가고 있다.

리옹교통기관(TCL)과 경찰청, 그리고 시민사회의 대대적인 지원도 빼놓을 수 없다. 축제 기간에는 많은 인파가 몰리고 도시 곳곳에 프로젝션을 위한 하드웨어들이 들어선다. 그래서 안전관리가 중요해진다. 리옹

시민들은 교통 통제로 인한 불편함을 기꺼이 감수한다. 축제가 열리는 4일 동안 온 도시는 한마음 한뜻이 되는 것이다.

리옹 빛축제의 전체 예산은 약 5백만 유로(약 70억)에 달한다. 그중 50% 정도는 조명기구나 광고 등 관련 민간기업에서 지원을 받고, 재정 외에 음향이나 조명장비, 기술 지원, 홍보, 예술 프로젝트 제공 등 직간접적 방법으로 적극적인 지원을 받고 있다. 빛축제를 통하여 도시 홍보나 관광객을 통한 경제적 효과 외에도 조명이나 음향, 애니메이션 등 관련 산업에서도 성과를 얻고 있기 때문이다.

리옹은 새로운 도시계획의 중요 사업을 통해 도시의 활력을 되찾고, 도시의 소박하고 오래된 이야기를 빌려온 빛축제를 유럽 최대의 관광축제로 성장시켰다. 한 도시의 대표적인 관광축제가 도시의 정치 및 산업에 밀접하게 맞닿아 유기적인 관계를 이뤄 내고 있는 것이다. 작은 촛불에서 시작된 전통적인 축제가 유럽의 3대 축제로 성장하기까지 리옹 시민들의 적극적인 협조가 필요했다. 덕분에 현재의 리옹은 관광도시로의 명성을 얻었을 뿐만 아니라 조명산업의 최대 기점지로서 도시조명에 대한 다양한 연구 및 프로젝트를 진행하며 국제사회에 기여하고 있다.

스토리텔링 전략

2022년까지 23년 동안 열리고 있는 리옹 빛축제가 일회성 행사로 그치지 않고 지속할 수 있었던 것은 스토리텔링 전략에 의한 축제의 차별

화에 있다. 축제의 특성이 일회성으로 실시간 현장에서 대중의 참여로 이루어지는 것이라면, 성공적인 축제의 특징은 지역성과 문화적 정체성을 담고 있다. 사람들은 자신이 경험하지 못한 문화적, 역사적 경험이 축적된 새로운 이야기에 귀 기울이고 감동적인 이야기는 기억에 저장한다. 뻔한 이야기가 아닌 지역 공동체의 이야기가 축제의 감동으로 전해질 때 그 축제는 성공하게 되는 것이다.

리옹 빛축제는 리옹시의 역사적 맥락과 전통에 근거하여 리옹 시민 공동체의 오래된 믿음에 그 정체성을 두고 있다. 이러한 공동체의 기복을 염원하는 테마는 결코 새로운 주제가 아니다. 그런데도 리옹 빛축제가 성공할 수 있었던 이유는 고유의 이야기를 창의적으로 활용했기 때문이다. 다시 말하자면 문화적 소재의 재매개화를 통한 스토리텔링 전략이다. 이는 모방이라기보다는 재창조의 신선함을 주며 익숙한 즐거움의 가치를 제공하고 있다. 여기에 현대인들의 생활양식이나 기호를 반영하여 새로운 조명 기술과 첨단 통신기술, 다양한 미디어를 활용한 콘텐츠로 매력적인 축제를 만들어가고 있는 것이다.

세계적인 빛축제로 자리잡은 리옹 빛축제는 리옹시의 강력한 아이덴티티이자 글로벌 브랜드로 빛축제를 계획하는 모든 도시들의 첫 번째 벤치마킹 장소이다.

환경 친화형 조명에 대한 탐구

1989년 리옹시는 도시 전체 야간경관에 대한 투자를 늘리고 15년 주기로 1, 2차에 걸쳐 도시조명을 정비할 장기 계획을 세웠다. 1차 계획에서는 더 밝아진 리옹의 모습을, 2004년 2차 계획에서는 도시 내 랜드마크를 강조하여 도시를 브랜딩하는 것을 목적으로 했다.

1차 계획을 통하여 어둡고 침울했던 리옹의 거리는 역사적인 유산 외에도 언덕이나 나무 등에 빛을 비추어 밝아졌다. 이를 통해 시민들은 리옹의 가치를 발견하는 계기가 되어 도시의 가치를 야간경관에 두는 것에 동의했고, 바야흐로 '빛의 도시'의 발판이 마련되었다.

2차 계획의 주안점은 지역별 특성에 맞는 다양성을 살려 어느 한 구역에 치우치지 않는 조화로운 빛으로 도시의 아이덴티티를 만들고자 했다. 그리고 지속 가능한 개발에 대한 관심과 환경친화형 조명에 대한 탐구도 시작되었다. 주거 지역에서 발생하는 빛공해 문제를 해결하는 방안과 효율적인 에너지의 사용에 대한 계획도 수립되어 발전된 빛의 도시로 자리매김하게 되었다.

이제 제3기에 들어선 리옹은 공공과 개인조명 시스템 사이의 상관관계에 대한 조사와 더불어 일상에서 조명의 역할과 효과에 대한 의견에 귀를 기울이고 있다.

리옹시 조명국 디렉터 티에리 마르시크(Thierry Marsick)는 "세계적인 빛축제의 본고장인 리옹 시민들은 도시조명에 대한 매우 높은 수준의 기준을 가지고 있으며, 도시조명의 질이 삶의 질에 영향을 미친다는

것을 이해하고 있다"고 했다. 축제의 빛, 그 이미지나 기술이 도시의 영구적인 조명이 될 수는 없다고 지적하며 일상의 빛과 축제의 빛은 매우 다른 종류이며 축제의 빛 이상으로 일상의 빛도 중요하다고 말했다.

그러나 빛공해에 의한 환경문제나 시민의 안녕을 기원하는 전통에서 벗어나 도시의 정체성, 도시의 발전에 중점을 둔 현대적 빛축제로 확장되는 것에 대한 리옹 시민의 부정적 의식으로부터 여전히 자유롭진 못하다.

14년만에 최대 빛축제가 된 비밀

비비드 시드니

축제명칭 Vivid Sydney
행사장소 호주, 시드니 도심 전역
행사기간 매년 5월~6월, 3주간
웹사이트 www.vividsydney.com

남반구인 호주의 겨울이 시작되는 5월에서 6월 사이 3주간 진행되고 있는 '비비드 시드니'는 매년 시드니 도심에서 펼쳐지는 빛, 음악 그리고 아이디어의 축제다. 뉴사우스웨일즈 주 정부에서 시드니를 창의 산업의 허브로 만들고자 2009년 처음 개최되었다. 첫 회는 조명디자이너이자 큐레이터인 마리 안 키리코우(Mary-Anne Kyrikou)의 지휘 아래 영국 음악가이자 비주얼 아티스트인 브라이언 에노(Brian Eno)가 시드니 오페라하우스에 프로젝션 작품을 선보이며 호평을 받았다. 2022년에는 세계축제이벤트기관(International Festivals&Events Association, IFEA)이 주최하는 피너클 어워드(Pinnacle Awards)에서 14개의 상을 받으며 세계 최대의 야간 콘텐츠로 자리잡았다.

3

1

2

더 록스

옵저버토리 힐 공원

시드니 현대미술관

Bradfield Hwy.

Grosvenor St

오스트레일리아 박물관

바랑가루

Pitt St

Margaret St

Macquarie St

로열 보타닉 가든

King St

4

수족관

아트 갤러리

Market St

세인트 메리 대성당

하이드 공원

시드니 시청

Park St

Elizabeth St

Cross city Tunnel

5

6

Darling Dr

Goulburn St

차이나타운

축제 경로

1 오페라하우스

2 서큘러 키 지역

3 바랑가루 보호지역

4 바랑가루 터미널

5 달링 하버

6 툼발롱 공원

7 중앙역

지리적 고립과 창의력 허브

시드니는 전 세계 최대 도시들이 거론될 때 여지없이 등장하는 호주의 대표 도시이지만, 지리적으로 살펴보면 매우 고립되어 있다는 것을 알 수 있다. 남반구 섬나라 호주에서도 남쪽에 위치한 시드니는 가장 가까운 대륙으로의 이동이 비행기로 8시간이 걸릴 정도로 국제 교역에 지리적으로 동떨어져 있다.

이를 극복하는 전략의 일환으로 뉴사우스웨일즈(New South Wales)의 문화관광을 담당하는 데스티네이션 뉴사우스웨일즈(Destination NSW)는 포괄적이며 장기적인 도시 마케팅과 관광산업 증진 계획을 세우고 있다. 호주의 활기찬 창의 산업을 선보이고 세계적인 이벤트를 유치하고 진행하는 가장 성공적인 이벤트가 바로 비비드 시드니이다.

현재 비비드 시드니는 데스티네이션 뉴사우스웨일즈에서 총괄 기획 및 제작을 포함한 축제 전반을 진두지휘하고 있다. 단발성 축제가 아닌 시드니를 창의력 허브로 포지셔닝하고자 시작한 장기적 프로젝트이다. 타 빛축제들과는 달리 조명예술을 전면에 내세우되 창의 산업과 관련된 디자인, 음악 및 미식(美食) 프로그램도 적극적으로 포함시키고 있다.

비비드 시드니는 기본적으로 시드니의 주요 건물과 도로 등을 화려하게 밝히는 조명예술을 위한 비비드 라이트(Vivid Light), 세계적인 뮤지션들의 다양한 음악을 소개하는 비비드 뮤직(Vivid Music), 그리고 다양한 사회적 이슈를 중심에 두고 예술과 과학을 넘나드는 창의적인 생각을 추구하는 비비드 아이디어(Vivid Idea)로 구성되어 있다. 2023년

부터는 호주의 로컬 셰프들과 요식업들을 소개하는 비비드 푸드(Vivid Food)를 론칭했다. 관광산업이 중점인 만큼 조명예술만으로 축제의 내용을 특정하기보다는 창의적인 다양한 분야들을 아우르는 전략을 펼치고 있다.

최대 규모의 빛축제

비비드 시드니의 하이라이트인 비비드 라이트는 전 세계 작가들의 조명예술 작품들을 선보인다. 매년 전시되는 작품은 약 50~60여 개 정도로 시드니 전역에 설치된다. 장소는 해마다 바뀌지만 시드니의 랜드마크인 오페라하우스를 중심으로 서큘러 키(Circular Quay), 더 록스(The Rocks), 바랑가루(Barangaroo)와 달링 하버(Darling Harbour) 등을 거치는 8.5km의 구간에서 주로 펼쳐지고 있다. 이 경로에는 도심지인 CBD(Central Business District)와 중앙역 등을 연결하는 코스가 포함되며, 녹지 공간인 로열 보타닉 가든(The Royal Botanic Gardens Sydney), 도심과 조금 떨어져 있는 타롱가 동물원(Taronga Zoo)과도 협업하며 시드니 곳곳에서 개최되고 있다.

데스티네이션 뉴사우스웨일즈에서는 각 분야별 전문 디렉터 또는 큐레이터를 고용하고, 해마다 공모전을 개최하여 전 세계에서 참신한 제안을 받아 전문가들의 심사를 통해 작품 제작비를 지원한다. 2019년 10주년 행사에는 80개의 조명예술을 선보여 큰 규모를 자랑했다. 상반

기에 개최되는 만큼 해마다 세계의 많은 도시들이 벤치마킹하고 세계 곳곳에서 열리는 빛축제의 정책 결정에도 많은 영향을 미치고 있다.

또한 비비드 라이트는 건축 조명 기법을 적극 활용하고 있는데, 축제 경로 인근 건축물에 브랜드 컬러인 자홍색과 파란색의 경관조명을 연출하여 축제 기간임을 인지할 수 있도록 하고 있다. 특히 고층 건물 상부에 빔라이트가 설치되어 페리를 타면 시드니의 해안과 도심경관을 한눈에 볼 수 있다. 문화시설뿐만 아니라 레스토랑, 호텔 등 상업시설이 많은 더 룩스와 바랑가루에도 랜드마크가 되는 건축물에 프로젝션 맵핑을 연출하거나 상호작용이 가능한 조명 조형물을 설치하고, 수변 경관을 활용한 대규모 공연 등을 개최하여 방문객들이 다양한 체험을 할 수 있게 하고 있다.

또한 2022년에는 처음으로 구도심을 축제 경로에 추가하여 중앙역 입면에 인터랙티브 프로젝션 맵핑을 시도하여 낙후된 터널에 레이저 조명을 연출하는 등 해마다 지역을 늘여 가며 시드니 도심 전역을 탐색할 수 있게 하고 있다.

커뮤니티 메이킹

비비드 라이트가 시드니 도시 탐방에 초점을 맞췄다면 비비드 뮤직은 관람객들이 도심 곳곳에서 머물며 자연스럽게 교류를 늘리고 커뮤니티를 생성할 수 있게 만들어진 프로그램이다. "음악은 플레이스 메이킹이

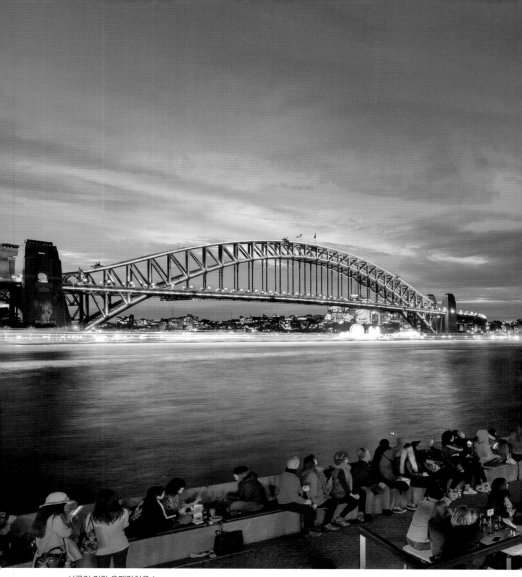

서큘러 키와 오페라하우스

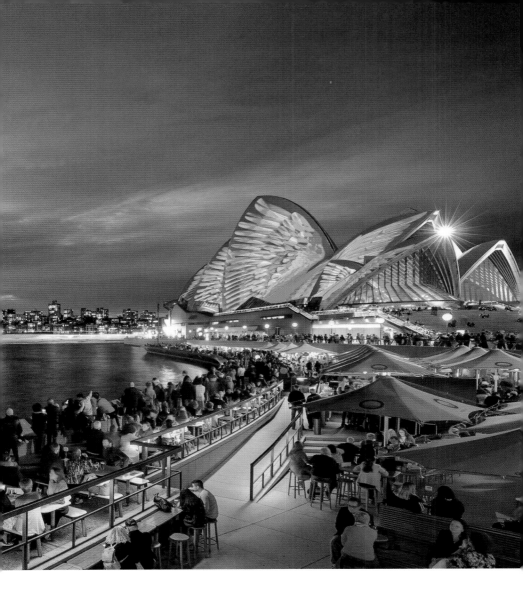

1 고층 건물에 설치한 빔라이트
2 브랜드 컬러를 활용한 축제 분위기 연출

3 중앙역 입면에 시도한 인터랙티브 프로젝션 맵핑
4 폐선 터널에 레이저 조명 연출

자, 커뮤니티 메이킹이다"라는 소명 아래, 세계적인 음악가들의 공연이 밤마다 시드니 전역에서 펼쳐진다. 툼발롱(Tumbalong) 공원에서 열리는 콘서트, 시드니 오페라하우스와 협업하여 진행되는 비비드 라이브 (Vivid Live) 공연, 도심에서 이뤄지는 인디 음악가들의 버스킹 등 다채로운 공연들이 열린다. 특히 2023년에는 호주 원주민들의 문화를 기리는 '퍼스트 네이션 보이스(First Nations Voice)'를 기획하여 6만 년 동안 호주의 영토를 지켜온 음악을 되짚어 보는 시간을 갖는 등 매년 시대에 발맞추는 의미 있는 콘텐츠로 채워지고 있다.

비비드 라이트와 비비드 뮤직이 대중을 위해 기획되는 콘텐츠라면 비비드 아이디어는 조금 더 전문 분야의 관객들을 위한 마스터클래스 시리즈이다. 매년 다양한 예술·창의 분야의 전문가들을 초청하는 아이디어 익스체인지(Idea Exchange) 포럼 외에도 시드니 곳곳에서 다양한 파트너들이 마련하는 크고 작은 자리에 분야를 넘나드는 지성인들이 모여 서로의 의견을 공유하고 토론하는 장을 만들고 있다.

2023년에 론칭한 비비드 푸드는 미식도 창의적인 분야임을 내세우며 호주의 셰프, 요식업은 물론 유통과 생산업까지 소개하고 있다. 다양한 분야에서 특색 있는 프로그램을 기획하겠다는 취지를 잘 보여 준다. 현재는 축제에서 다양한 팝업 레스토랑을 운영하는 정도에 그치고 있지만 추이가 기대되는 콘텐츠이다.

팬데믹의 위기를 기회로

관광산업 발달에 의의를 두고 전략적으로 개최되는 축제인 만큼 비비드 시드니 기간 동안 상권을 활성화하기 위해 지역 사업주들을 위한 워크 위드 어스(Work With US) 프로그램을 공개 진행한다. 이 프로그램에 참여하는 레스토랑, 펍, 바, 상점 등의 사업주들은 비비드 시드니의 브랜드 컬러인 자홍색과 파란색으로 연출된 조명을 설치하여 축제를 찾은 방문객들이 자연스레 상권으로 유도될 수 있도록 한다. 또한 비비드 시드니와 연계한 지역관광 프로그램의 홍보를 위해서 매년 축제가 시작되기 100일 전부터 크루즈 또는 조형물 등을 활용하여 별도의 세리머니를 진행한다. 더불어 SNS, 매체 등에 전시될 작품들의 이미지를 노출하는 방식의 사전홍보 활동을 통해 방문객들의 기대치를 향상시킨다.

2009년 첫 개최 후 비비드 시드니는 해가 갈수록 규모가 커지고 있으며, 2019년에는 240만 명이 방문하여 최대 방문객 수를 기록했다. 코로나19 팬데믹으로 2020년, 2021년 회차는 취소되었고, 2022년 다시 축제를 재개하여 약 1억 1900만 호주달러, 한화로 1천억 원 정도의 경제효과를 거두며 팬데믹 이후 시드니 시의 경제 활성화에 많은 기여를 했다. 또한 2019년과 대비하여 7.3%가 증가한 약 258만 명의 관람객이 축제를 찾아 도시의 활기를 되찾는 데 큰 역할을 했다.

이 성공이 흥미로운 점은 주 정부가 축제가 취소된 2년 동안 이벤트가 재개되었을 때 최대의 효과를 누릴 수 있도록 브랜드 재론칭을 철저하게 준비해 왔다는 것이다. 이는 2019·2020년과 2020·2021년 데스티

네이션 뉴사우스웨일즈 관광청 리포트에 상세히 나와 있다. 축제가 취소되었음에도 대규모 어워즈에 지원하고, 홈페이지 방문객 추이를 지속적으로 모니터링 하는 등의 활동을 유지해 온 것이다.

그 노력에 걸맞게 2022년 비비드 시드니의 중요 관광 지표를 살펴보면 개막일 14만 명 방문, 개막 주말 44만 명이 방문했다. 70만 명의 방문객이 인근 레스토랑, 카페, 호텔을 방문했으며, 10만 개 이상의 축제 관련 관광 패키지가 판매되었다. 2만 명 이상의 방문객이 시드니 도심에서 1박 이상 숙박했으며 총 1,220만 호주달러, 한화로 100억 원 정도의 경제 효과를 창출했다.

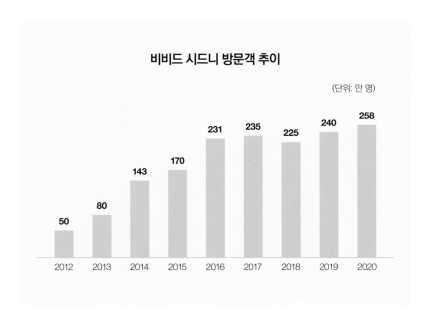

비비드 시드니 방문객 추이

(단위: 만 명)

2022년 비비드 시드니

상업적인 콘텐츠

비비드 시드니는 규모와 콘텐츠의 다양성 측면에서 세계 최대 규모의 빛축제로 이미 탄탄하게 자리잡은 축제이다. 고립되어 있는 호주의 지리적 단점을 넘어 사람들을 시드니의 겨울로 이끄는 플랫폼이 되었다. 아직 13회밖에 되지 않았다는 점에서 앞으로의 성장이 더욱더 기대되는 축제이다. 관광청에서 내세우는 지표 외에도 비비드 시드니에 참여한

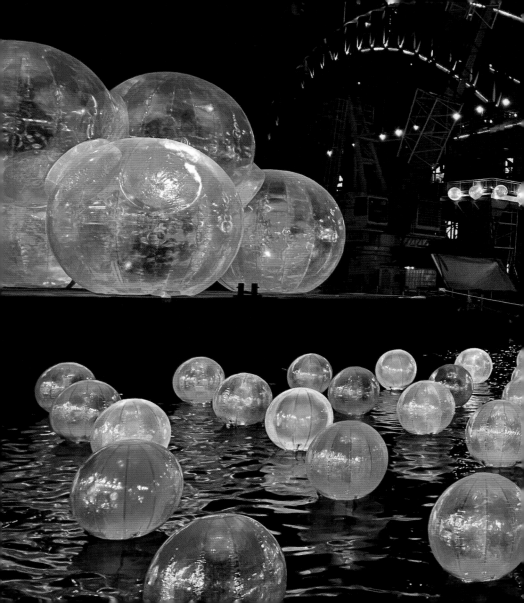

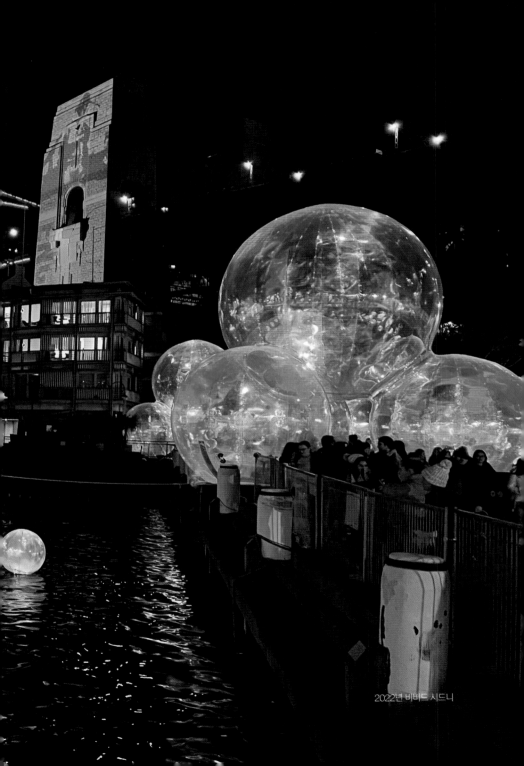

2022년 비비드 시드니

호주 현지의 예술 작가들과 조명팀이 세계적으로 뻗어나가는 발판이 되고 있다. 실제로 전 세계 빛축제에 참여하는 호주 작가들이 나날이 늘어나고 있다는 것을 어렵지 않게 관찰할 수 있다. 하지만 많은 콘텐츠 속에서 관람객들의 시선이 다소 분산되고, 해를 거듭할수록 전문적인 콘텐츠보다 상업적인 콘텐츠가 우선시되는 현상이 나타나고 있는 점이 아쉽다. 빠르게 성공하여 자리잡은 축제인 만큼 쏟아지는 자본의 관심 속에서 어떤 색깔을 유지해 나갈지가 지속 성장의 큰 열쇠가 될 것으로 보인다.

삼성 라이트 그라운드

민간이 주도한 성공
암스테르담 빛축제

축제명칭 Amsterdam Light Festival
행사장소 네덜란드, 암스테르담시 운하 일대
행사기간 매년 11월 중순~다음해 1월 중순, 약 2개월
웹사이트 www.amsterdamlightfestival.com

지금까지의 빛축제들이 도시 마케팅 차원에서 공공기관의 주도 아래 기획되었다면 암스테르담은 도시를 둘러싼 상권들의 적극적인 추진으로 시작된 특별한 사례이다. 운하로 이루어진 도시인 암스테르담에는 운하를 따라 관광하는 크루즈 상품들이 성행하고 있다. 겨울철 관광객 저하로 크루즈 이용의 감소 대책으로 2012년 첫 축제를 연 이후 매년 개최되어 2023년에는 12회를 바라보고 있다. 도시의 특성을 살려 운하를 중심으로 매년 30~40여 개 정도의 작품들이 암스테르담 운하 위, 다리, 광장, 랜드마크 건물에 설치된다. 걸어서 관람하는 산책 경로 외에도 크루즈를 타고 색다른 관점에서 관람할 수 있는 관광상품이 유명하다.

암스테르담 북부

웨스터공원

Haarlemmer Houttuinen

1

중앙역

IJ tunnel

JAVA eiland

안네 프랑크의 집

Nieuwezijds Voorburgwal

Rozengracht

네덜란드 왕궁

Geldersekade

NEMO과학박물관

ARTIS 동물원

Plantage Middenlaan

Weesperstraat

Vijzelstraat

암스테르담 국립미술관

반고흐 미술관

우스터 공원

Amstel river

운하의 도시

북유럽 최대의 계획도시인 암스테르담은 예전에는 암스텔레담(Amsterlerdam)이라고 불렸다. 이 도시의 기원은 12세기에 암스텔 강둑을 따라 살던 어부들이 근처의 수로를 가로지르는 다리를 건설하면서 시작되었는데 암스텔 강에 있는 13세기 댐의 이름을 따서 도시 이름이 명명되었다. 암스테르담은 1,300년대에 도시권을 부여받은 후 번영하는 무역도시로 발전했다. 수백 년 동안 암스테르담의 경제는 암스테르담 수로에 의해 주도되었다. 경제 호황으로 황금시대를 맞이하게 된 사람들은 예술품과 같은 사치품에 더 많은 돈을 쓸 수 있게 되었다. 특히 17세기의 첫 10년 동안 예술가가 엄청나게 늘어나면서 예술 생산과 예술 무역이 폭발적으로 증가했다. 많은 사람이 암스테르담으로 오면서 집과 거리, 운하가 건설되며 도시는 계속 성장했다.

오늘날 암스테르담은 유럽에서 방문객이 가장 많은 도시 중 하나이며 매년 수백만 명의 관광객을 끌어들이고 있다. 무역도시에서 관광도시로 상업이 확대되자 각종 관광상품 개발에 열을 올렸다. 그중 하나가 운하를 따라 운영되는 관광 크루즈다. 이 크루즈들은 날씨가 맑고 화창한 여름철에 인기가 좋아서 밤이 긴 겨울철에는 이용객 감소로 고전했다. 이를 극복하고자 각종 크루즈 운영사들과 크루즈연맹(Association of Boat Operators in the Amsterdam Canals, VEVAG)이 오랜 기간 다양한 시도를 했다.

그중 하나가 암스테르담 구도심을 감싸고 있는 3개의 주요 운하 크

루즈 상품에 조명을 활용한 이벤트를 기획하여 겨울철 국제관광을 활성화하는 것이었다. 그 첫 출발은 2009년 크리스마스 기간에 열린 크리스마스 운하 퍼레이드(Christmas Canal Parade)였다. 2010년에는 비영리재단을 출범하며 윈터 매직 암스테르담(Winter Magic Amsterdam)이라는 이름으로 발전했다가 2012년에는 암스테르담 빛축제(Amsterdam Light Festival)로 정식 첫발을 내딛게 되었다.

밤의 갤러리

암스테르담 빛축제는 주거지가 많은 도심에서 열린다. 운하를 따라 구성된 축제 경로는 다소 긴 관람 시간을 요한다. 이러한 지형적 특성을 살려 화려한 멀티미디어 쇼와 프로젝션 맵핑으로 관람객들의 시선을 빼앗기보다는 조명예술 작품 위주로 관람객들 개인의 속도에 맞춰 작품 하나하나를 깊이 있게 둘러볼 수 있는 환경을 만드는 데 집중하고 있다. 프로그램을 빽빽하게 채워 넣기보다는 고즈넉한 암스테르담의 운하를 따라 밤의 갤러리를 거닐듯 도시를 즐기는 데 초점을 맞추고 있다. 축제 분위기를 기대하고 방문하면 다소 실망스러울 수 있다. 하지만 한 발 물러서서 암스테르담의 밤하늘과 물에 반사된 작품들을 감상하다 보면 마치 한편의 빛의 시를 보는 듯한 분위기에 젖게 한다.

축제 기간도 매우 긴 편인데 매년 11월에 시작하여 다음해 1월 중순까지 약 53일 동안 빛을 활용한 시각 작품들이 이 축제의 하이라이트를

암스테르담 운하

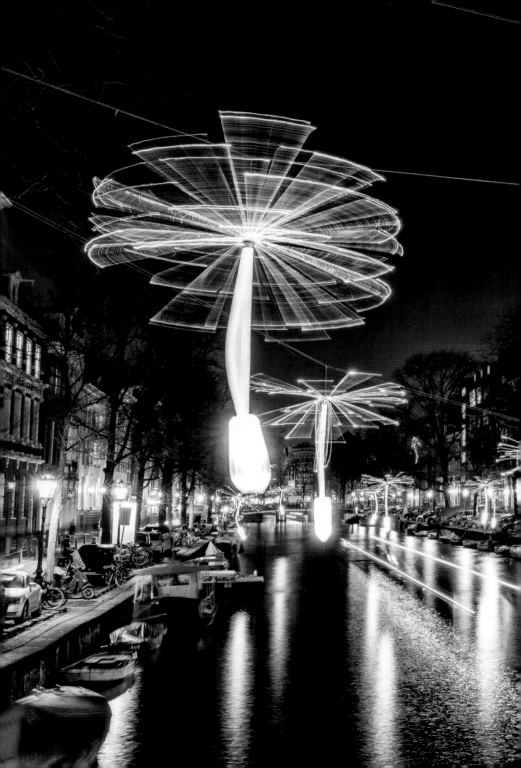

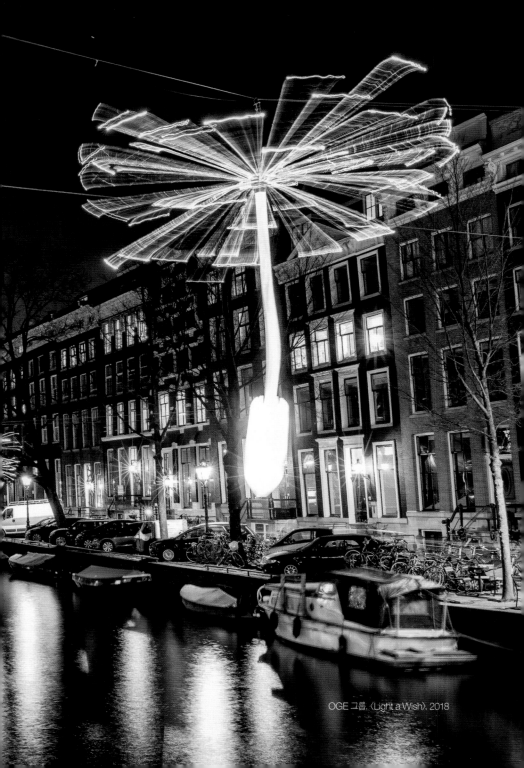

OGE 그룹, 〈Light a Wish〉, 2018

메케 브린테, 〈Natuurlijk licht〉, 2018

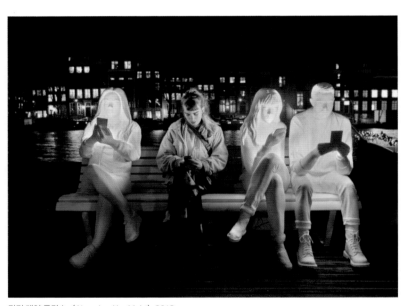

갈리 메이 루카스, ⟨Absorbed by Light⟩, 2018

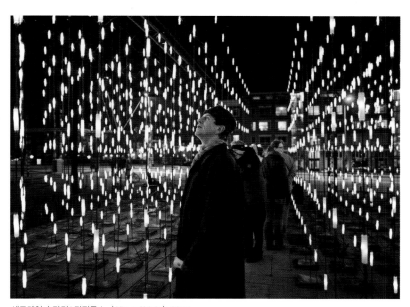

세르게이 숀마커&디지루스, 〈Alley of Light〉, 2014

구성한다. 매년 전시되는 작품은 약 25~30여 개 정도로 암스테르담 운하 위, 다리, 광장, 랜드마크 건물을 활용하여 설치된다. 특히 헤렌그라흐트(Herengracht)라는 가장 중요한 운하를 중심으로 작품이 설치되는데 조명예술 작품들이 운하를 따라 구도심과 북쪽의 신도심을 자연스럽게 연결한다. 아름다운 도시의 밤을 즐길 수 있도록 관람자의 경로를 조성하고, 도보는 물론 카날 크루즈, 시티 바이크 등 관람객들이 자신의 취향에 맞는 다양한 수단을 경험할 수 있도록 하고 있다.

해마다 아트 디렉터는 인문학적인 주제를 선정하여 이에 대한 해석을 바탕으로 작가나 디자이너 또는 건축가가 조명을 활용한 작품으로 선보일 수 있도록 세계적인 공모전을 진행한다. 매년 약 85개국의 아티스트들이 약 500여 점의 작품을 출품하고 있다. 비영리민간재단에서 개최하는 만큼 다른 빛축제와는 다르게 약 35유로(한화 약 47,000원)의 공모전 참가비가 있다. 3단계의 심사 및 평가를 거쳐 해마다 아이디어가 기발한 창의적인 작품들을 선보이며, 프랑스 리옹 빛축제에 이은 후발주자이지만 유럽에서 가장 주목받는 빛축제 중의 하나이자 조명예술 축제로 자리잡게 되었다.

라이트 아트 컬렉션

2012년, 10만 명의 관람객으로 시작한 암스테르담 빛축제는 2회차에 73만 명으로 급성장했으나, 2019년에 마지막으로 공개된 통계를 보면

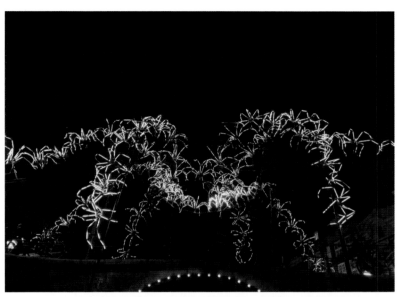

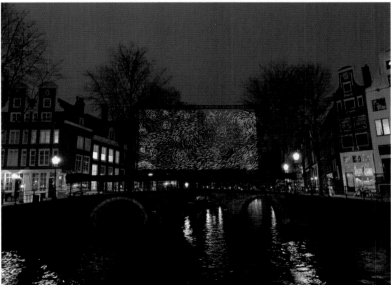

카날 크루즈를 타고 감상하는 조명 작품

약 90만 명 정도로 방문객 수에서 큰 두각을 나타내고 있지는 않다. 하지만 10개에 불과했던 작품들이 이제는 25~30개에 이를 정도로 작품 수와 예술성 면에서 큰 성장을 이루었다. 아이웨이웨이(Ai Wei Wei), 예룬 헤네만(Jeroen Hennemann), 유엔 스튜디오(UN Studio) 등 세계적인 현대예술 작가들과 건축가들의 기념비적인 작업이 전시되며, 젊은 작가들에게는 꿈의 무대가 되는 빛축제가 되었다.

비영리민간재단에 의해 시작된 축제가 큰 성공을 이끌고, 세계적으로 관심을 받게 되자 암스테르담시의 전폭적인 후원은 물론 암스테르담시 내 예술단체 그리고 대학들과 파트너십을 맺으며 한층 더 풍성한 콘텐

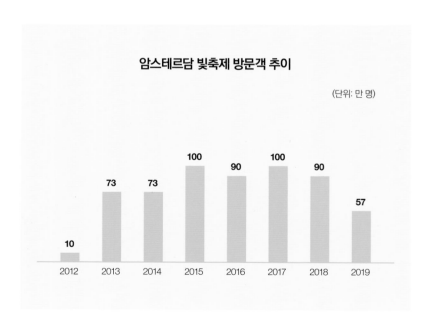

암스테르담 빛축제 방문객 추이

(단위: 만 명)

츠로 축제를 구성할 수 있게 되었다.

　암스테르담 빛축제는 축제를 위해 새로 만들어지는 작품들을 선호하는 편이며, 선정된 작품은 제작 및 설치에 전폭적인 지지를 받게 된다. 다만 축제 이후 암스테르담 빛축제 산하 부서인 라이트 아트 컬렉션(Light Art Collection, LAC)이 독점으로 관리하게 된다는 전제 조건이 있다. LAC는 보편적인 아트 갤러리를 벤치마킹하여 이 작품들을 네덜란드 및 해외 장소에 대여해 주는 역할을 한다. 축제를 위해 만들어진 작품들이 단발성으로 소비되는 것을 막겠다는 취지도 있고, 대여 수익금을 다시 암스테르담 빛축제 예산으로 사용하는 선순환 구조이다. 축제 이후 작품 보관과 관리가 어려운 작가들에게도 환영받고, 작품을 대여하는 의뢰인들도 이미 질적으로 검증을 마친 작품들을 선보일 수 있어 윈윈 전략이라고 할 수 있다. 현재까지 워싱턴, 홍콩, 리버풀, 런던, 베를린, 두바이 등 세계적인 도시와 협업한 바 있다.

예산 확보를 위한 노력

　다른 도시와는 다르게 비영리민간재단에서 운영하는 빛축제인 만큼 예산 펀딩이 축제의 지속 가능성을 좌우한다. 재단의 비전은 예술을 통해 사람들이 세계의 이슈나 문제점을 공감할 수 있도록 하게 하는 것이기에 재단의 주도하에 지방자치단체, 문화예술계, 수많은 파트너 협력사들과 함께 예산을 확보한다. 또한 축제 기간에는 후원 기업의 브랜드를

적극적으로 노출시켜 후원금을 확보한다. 그 외에도 작품이 설치된 코스를 도슨트가 도시와 작품을 설명해 주는 투어 상품으로 개발하여 티켓을 판매하거나 암스테르담 도시 내 호텔 또는 레스토랑 등의 사업체와 제휴하여 관광 패키지로 예산을 확보하기도 한다. 뿐만 아니라 국가 정부기관에 보조금을 신청하고, 크라우드 펀딩이나 모금 이벤트를 통해 예산을 확보한다. 그 결과 2021년에는 약 2.5백만 유로(한화 약 35억)의 예산을 확보할 수 있었다. 이러한 전략들을 통해 빛축제가 지속될 수 있도록 노력하고 있다.

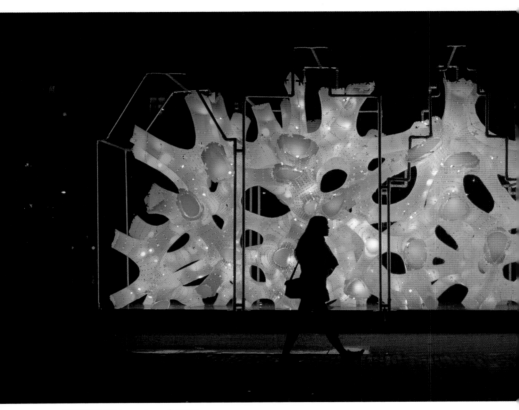

DP 건축사, 〈Rhizome house〉, 2016

어두운 겨울 도시를 깨우는 빛
럭스 헬싱키

축제명칭 Lux Helsinki
행사장소 핀란드, 헬싱키시 전역
행사기간 매년 1월 초, 5일간
웹사이트 luxhelsinki.fi

럭스 헬싱키는 2009년부터 매년 1월 초 5일 동안 열리고 있는 빛축제로 헬싱키 시민과 관광객 모두를 위하여 무료 관람으로 진행된다. 이 축제의 특징은 핀란드와 해외의 조명예술 작가들을 초대하여 친숙한 건물과 공간을 독특한 조명예술 작품으로 바꾼다는 점이다. 눈 덮인 도시에 마법 같은 분위기를 조성하는 빛의 아름다움은 헬싱키 시민들을 20시간이나 계속되는 겨울밤을 행복하게 보낼 수 있도록 해준다. 그뿐만 아니라 크리스마스 즈음 헬싱키를 방문하는 러시아 관광객들을 위한 킬링 콘텐츠가 되기도 한다.

일조 시간이 짧은 핀란드의 겨울을 무사히 지내기 위하여 다양한 빛 관련 축제가 열리기도 했으나 1990년대에 들어서 시에서 본격적으로 예산을 지원하기 시작했다. 2009년에 이르러서야 조직적인 빛축제가 계획되었으며, 2011년에는 이를 보다 확대, 발전시키기 위하여 헬싱키 시장 및 관계자들이 리옹 빛축제장을 방문했다. 이를 계기로 '럭스 헬싱키'가 시작되었다.

축제 경로

1 올림픽 스타디움
2 만틱마키필드
3 헤스페리아 공원
4 퇼렌라티 공원
5 헬싱키 음악센터
6 네르반데르 공원
7 핀란드 국립박물관

Vauntie

Helsinginkatu

오페라극장

Runeberginkatu

Toolo bay

루터 교회

Mechelininkatu

Toolonkatu

Pohjoinen Hesperiankatu

Mannerheimintie

핀란드 중앙당 당사

Museokatu

7

6

Temppelikatu

5

헬싱키 중앙도서관

Arkadiankatu

만네르헤임 광장

헬싱키역

헬싱키 미술박물관

깜삐 예배당

태양이 뜨지 않는 겨울

2019년 세계행복보고서에 따르면 행복지수가 가장 높은 나라 1~3위로 각각 핀란드, 노르웨이, 덴마크가 꼽혔다. 하지만 아이러니하게도 이 북유럽 국가들은 세계에서 우울증 치료제를 가장 많이 복용하는 나라이기도 하다. 그 이유로 정신과 치료의 보편화도 있지만 계절별 일조시간과의 연관성을 꼽기도 한다.

북유럽의 여름은 한밤중에도 태양이 지지 않는다. 그러나 반대로 태양이 뜨지 않는 겨울이 찾아오면 아침 9시가 넘어서야 어슴푸레 해가 뜨고, 오후 3~4시가 되면 어둠이 깔린다. 낮 동안에도 따뜻한 햇볕을 기대하기란 어렵고, 하늘에 잔뜩 낀 구름이 햇빛을 가로막고 있는 경우가 대부분이다. 북유럽 사람들에게 계절적 질병(Seasonal Affected Disorder, SAD)이 많은 이유는 겨울 동안 햇빛 부족으로 세로토닌의 분비가 적어져 지속적인 피로감과 불쾌감을 느끼기 때문이다. 이 때문에 집중력이 떨어지고 심각한 우울증이 나타나기도 한다. 실제로 1995~1996년에 16~64세의 핀란드 북부 지역 사람들을 대상으로 이루어진 조사에 따르면 10월과 11월, 1월과 2월을 가장 견디기 힘든 달로 꼽았다.

이러한 환경 속에서 살아가는 북유럽 사람들에게 한겨울에 열리는 빛축제는 어두운 북유럽 겨울의 우울함을 잊고 활기차게 살아갈 힘을 얻게 한다. 럭스 빛축제가 열리는 헬싱키의 밤거리는 그 어느 때보다 화려하고 찬란한 모습으로 변한다. 빛에 의한 감동과 풍성한 볼거리를 제공

하여 낮보다 더 많은 사람이 쏟아져 나와 추위를 잊고 축제를 즐긴다.

반드시 창의적이어야 한다

겨우내 어둠에 싸여 죽은 듯이 보이던 헬싱키는 이 축제를 통하여 비로소 맥박이 뛰게 되었다. 건축물과 공간은 조명예술로 채워져 도시 전체가 하나의 전시관으로 재창조된다.

예술감독과 큐레이터 팀은 매년 전시작품을 선정하고, 선정된 작품의 수에 맞게 전시 관람 경로를 정한다. 혼잡함을 최대한 줄이기 위해 한 방향으로 시내를 걸으며 관람할 수 있는 순환 경로를 선호한다. 전시작품이 늘어나면 축제의 장은 시 외곽으로 확대될 수밖에 없어서 가능한 한 대중교통으로 접근할 수 있도록 계획한다.

해를 거듭하면서 반복적으로 미디어에 노출된 헬싱키 시내의 상징적인 건축물은 이제 중요한 관람 스팟이 되었다. 외곽의 덜 알려진 명소까지 관람 경로에 포함되면서 관광객 유치에 많은 도움을 주고 있다. 예를 들어 코르케아사리(Korkeasaari) 동물원은 멸종 위기에 처한 해양 자연과 생물의 다양성을 보존하고자 설립된 비영리 동물원이다. 섬에 위치하여 접근성이 떨어져 관광객 유치가 어려웠으나 관람 경로에 포함되면서 알려지게 되었다. 이곳을 방문하면 더 나은 세상을 만드는 데에 도움을 준다는 메시지로 관광객에게 호소하고 있다.

그런가하면 2014년부터 실험해 온 실내 전시는 실내공간 역시 도시의

헬싱키 시민들이 춥고 어두운 겨울 동안 도시를 걸으며 즐길 수 있는 이벤트로 계획된 럭스 헬싱키

럭스 헬싱키는 매년 창의적이고 다양한 작가의 조명예술을 볼 수 있는 것이 특징이다.

헬싱키 대성당은 럭스 헬싱키에서 가장 메인이 되는 장소로, 매년 그 해의 주제를 담은 콘텐츠로 프로젝션 맵핑을 한다.

댄 아처, 〈Borealis〉, 2022

일부로 간주해야 한다는 목적하에 계획되었다. 2022년 일본 작가의 몰입형 전시가 크게 흥행하여 앞으로도 다양한 갤러리와 연계하여 확대해 나갈 계획이라고 한다.

주최측의 작품 선정 기준은 반드시 창의적이어야 한다는 것이다. 빛축제가 다양한 조명예술 작품으로 채워지길 바라는 마음으로, 참가하는 조명 작품의 작가를 선정할 때 국적과 성별, 나이, 문화적 배경이 다른 작가들을 고려하고 작품의 기법이나 주제의 다양성을 담으려고 노력한다.

전문작가뿐 아니라 예술대학과도 협력하여 학생들에게도 축제에 참여할 기회를 제공하는데, 연극아카데미 조명디자인과 학생들과 미술아카데미 미술과 학생들이 활발하게 참여하고 있다. 또한, 럭스 라이트 챌린지(Lux Light Challenge)를 통해 지역 주민들이 아파트의 창문이나 발코니에 가벼운 예술작품을 전시하는 것을 장려하는 등 다양한 커뮤니티들이 참여할 수 있도록 유도하고 있다.

작품의 형태 역시 움직임과 소리 그리고 빛을 결합한 키네틱 아트부터 증강현실(AR) 기술을 이용한 작품에 이르기까지 다양하다. 정해진 예산으로 보다 많은 볼거리를 제공하기 위해 예를 들면 2~3개의 대형 프로젝션 맵핑과 같은 소수의 대표 작품에 과한 예산을 투입하기보다는 다양한 조명 조형 작품 위주로 선정한다.

작품의 주제에도 제약조건을 두지 않고 있다. 정치 성향이 보여도 작가들이 작품을 통해서 표출할 수 있는 장을 만들어 줄 필요가 있다는 예술감독의 의견이 존중된다. 우크라이나와 러시아의 전쟁이 비교적 가

까이에서 지켜보는 핀란드는 우크라이나의 편에 서는 전쟁을 주제로 한 작품의 여파가 부담스러울 텐데도 2023년 빛축제에 선정하며 예술적 시각을 공고히 했다.

전시 기간 헬싱키 시내의 가로등은 안전을 위한 최소 조명으로 조정된다. 일부 구간은 가로등을 소등하고 보행자를 위한 안전 조명이 별도로 제공된다. 이러한 조치로 시민들이 감수해야 하는 불편이 크지만 헬싱키 시민과 시의 전폭적인 지지로 럭스 헬싱키는 차별화된 빛축제로 자리매김하는 데에 큰 힘이 되고 있다.

예술가와 기업의 성장

럭스 헬싱키는 헬싱키시 소속 헬싱키 이벤트 재단(Helsinki Event Foundation, HEF)이 기획 및 실행하며, HEF에서 임명한 예술감독이 4년간 프리랜서 컨설턴트 계약을 맺으며 재단 내의 팀을 이끌게 된다.

HEF는 조명예술이 주는 경험, 환희 그리고 헬싱키 시민들의 공동체성과 매년 빛축제로 관광객이 증가하고 헬싱키의 주요 건축물이나 알려지지 않은 명소가 홍보되는 등의 도시 브랜딩 효과를 체감하며 예산을 집행할 충분한 가치를 느끼고 있다. 심지어 작년 유럽의 에너지 위기로 전력을 소비하는 것에 대한 일부 비판이 있을 때에도 축제 기간에는 시민들이 집을 비워 전력을 사용하지 않아 오히려 이익이라고 이야기할 정도로 빛축제에 대한 헬싱키시와 시민들의 인식은 매우 호의적이다.

축제의 비용은 헬싱키시의 지원금과 럭스 파트너스에서 후원하는 예산으로 충당되는데 럭스 파트너스는 핀란드의 미디어, 전기 관련 기업 그리고 헬싱키 주재 이탈리아 문화연구소 등이 포함되어 있다.

럭스 파트너스에 속한 기업들 외에 럭스 헬싱키를 통하여 경제적인 혜택을 얻는 또 하나의 집단은 예술가 및 산업기술 개발자일 것이다. 특히 조명을 매개체로 작품활동을 하는 작가들은 매년 럭스 헬싱키에 초청받아 작품을 대중에게 알리고 보다 나은 작품을 할 수 있는 기회가 마련된다. 이렇게 경력을 쌓아 알려진 작가들은 럭스 클래식(LUX Classic)으로 분류되어 다른 나라의 도시에서 열리는 빛축제에 참여하는 등 세계적인 빛축제 스타 작가로 성장하게 된다.

최근 갤러리와 연계한 실내형 전시에서 조명작품들의 거래가 이루어져 작가들에게 경제적인 이익을 가져다주었다. 미디어아트나 조명예술 산업을 위한 하드웨어, 음향기기 기업들은 럭스 파트너가 되어 헬싱키 겨울의 극한 조건을 위한 기술 개발과 판매의 기회를 갖게 된다.

자율성의 딜레마

럭스 헬싱키는 관 주도에 의해 개최되는 여타 빛축제와는 다르게 그리 화려하지는 않으나 매우 지속적이고 조직적이다. 그 이면에는 현 예술감독인 유하 로우히코스키(Juha Rouhikoski)의 역할이 크다. 그는 2014년에 조명예술 작가로서 빛축제에 참가하여 조명예술이 정통 예술 장

르와는 달리 저급하다는 인식을 개선하고 저변 확대의 기회를 만들기 위해 라이트 아트 심포지엄(LIGHT ART SYMPOSIUM)을 주최했다. 2016년부터는 대학교수로서 대학원 과목 '예술로서의 빛'을 지도하여 완성된 작품들을 축제에 출품했다.

그는 HEF로부터 럭스 빛축제 예술감독으로 지정된 이후 예술성이 높고 창의적인 작품만을 전시하는 등 작품에 대하여 매우 엄격한 선정 기준 및 과정을 거치도록 했다. 대부분의 빛축제 시작이 그러하듯이 초기 럭스 헬싱키에도 전시된 작품 수가 적었다. 헬싱키 주변 지역에서 인기를 끌고 있었던 루미나리에와 같은 빛축제를 도입하여 더 크고 웅장하게 하자는 의견들이 있었으나 감독은 이를 설득하여 배제했고, 럭스 헬싱키 만의 정체성을 유지하는 데에 큰 노력을 기울였다.

그 결과 조명예술에 익숙지 않은 헬싱키시와 시민들이 조명예술, 미디어아트에 관심을 갖고 그 가치를 인정했다. 개최 첫해에 6개의 작품으로 시작한 럭스 헬싱키는 2022년 36개의 작품이 전시될 정도로 성장했고, 그 여정 동안 감독이 지켜온 축제의 정체성은 굳건하다.

그는 2023년 빛축제를 계획하면서 2022년 5일 동안 약 60만 명의 방문객이 다녀가는 성과 속에서 예술작품의 훼손과 작품을 감상할 기회를 제대로 갖지 못한 점을 고민했다. 예술작품을 보호하고 방문객들이 작품을 제대로 감상할 수 있도록 전시장을 확대하여 보다 다양한 관람 경로를 운영하기로 결정하는 등 '예술작품에 대한 가치'를 우선시하는 행보를 보이고 있다.

럭스 헬싱키는 현재의 예술감독 및 큐레이터 팀의 헌신으로 성공적인 역사를 이루어냈다. 하지만 축제의 정체성 및 확장 방향이 계속 유지될지에 대한 우려는 여전히 남아 있다. 기획팀이 달라지면 좋은 쪽이든 나쁜 쪽이든 변화가 생긴다. HEF가 예술감독에게 전권을 위임하고 일체의 개입을 하지 않음으로써 얻게 되는 결과에 대한 딜레마인 것이다.

럭스 헬싱키는 헬싱키 시민들이 춥고 어두운 겨울 동안 도시를 걸으며 즐길 수 있는 이벤트로 계획된 빛축제이다.

럭스 헬싱키는 언제 시작되었나요?

헬싱키에는 이전에도 작은 규모의 빛축제가 끊임없이 열려왔습니다. 90년도에는 시가 주관하던 빛축제가 있었고, 2009년에는 이미 럭스의 전신이라고 할 수 있는 빛축제가 시작되어 3년 동안 이어졌죠. 그리고 이런 소규모 축제들의 성공을 발판 삼아 2012년에 드디어 럭스를 시작하게 되었습니다. 단 6개의 작품들로 시작했던 축제가 2022년에 이르러서는 36개의 작품이 되었을 만큼 오랜 시간 지속적으로 성장한 것입니다.

성장의 원동력은 무엇인가요?

주최 측의 끊임없는 노력이 축제를 지속할 수 있는 발판이 되었다면, 이렇게나 럭스를 성장하게 만든 것은 단연코 헬싱키 시민들과 다양한 방문객들입니다. 헬싱키 사람들은 대부분 빛축제에 관심이 많아요. 하지만 공고히 자리잡은 예술 분야도 아니고, 그저 유희거리라고 여겨지던 조명예술 분야를 바라보는 시선은 처음엔 차갑기 그지없었죠. 하지만 작년에 헬싱키 주 신문사에서 촬영을 했고, 올해 들어서는 헬싱키의 큰 미술관이나 예술업계에서도 관심을 보이고 있습니다. 오랜 노력 끝에 드디어 관심을 받기 시작했죠.

지속 가능한 빛축제를 위해서는 어떤 노력이 필요할까요?

이 모든 것은 빛축제 혹은 조명예술에 열정을 품은 소수의 인물들이 장기적인 비전을 가지고 끊임없이 노력을 해왔기에 가능했습니다. 조명예술 분야는 작가 네트워크와 전문가들을 포함해서 기반이 많이 부족한 상황입니다. 축제 운영에 참여하는 팀원들조차 관심이 없을 때가 많고, 그들에게 어떻게 동기부여를 할지가 매년 예술팀의 숙제이죠. 하지만 이럴 때일수록 관심사를 공유하는 사람들이 서로 지지하고 도와주어 기획자가 목표에 한층 가까워질 수 있도록 해야 합니다. 저에게는 FLASH(Finnish Light Art Society, 핀란드 조명예술 단체)의 멤버들이 그런 분들이죠. 덕분에 실내에서 진행하는 LUX IN이나 헬싱키 내의 갤러리들과 협업하는 프로그램 등 다양한 시도를 할 수 있었습니다.

신흥국가의 플레이스메이킹

아이 라이트 싱가포르

축제명칭 i Light Singapore
행사장소 싱가포르, 마리나 베이 및 주변 일대
행사기간 매년 3월 혹은 6월, 3주간
웹사이트 www.ilightsingapore.gov.sg

아이 라이트 싱가포르는 싱가포르 국가토지개발 기획 하에 2010년 완공된 마리나 베이 지역을 활성화하고자 만들어진 빛축제이다. 2010년 3월 아이 라이트 마리나 베이(i Light Marina Bay)라는 명칭으로 개최된 제1회를 시작으로 2년마다 개최되다가 2016년부터는 연간으로 진행되고 있는 아시아 최장기 빛축제이다. 첫 기획 단계부터 지속 가능성(Sustainability)을 키워드로 내세우며, 이에 걸맞는 주제와 재료 등을 차용한 작품들 위주로 선보이고 있는 유일한 빛축제이다. 축제 기간 동안 참여하는 마리나 베이 지역 건물들의 에어컨 온도를 1도 높이고, 안전을 위협하지 않는 선에서 건물의 실내외 조명을 최대한 줄이는 'SOTU(Switch Off, Turn Up)' 캠페인을 함께 진행하고 있다.

해마다 날짜가 변경되지만 주로 싱가포르의 우기를 피한 3월이나 6월에 약 3주간 운영된다. 2019년 이후 아이 라이트 싱가포르(i Light Singapore)로 축제명을 변경 후, 약 3.5km의 마리나 베이 산책길 외에도 가까운 시빅 디스트릭트(Civic District)의 보트키, 아시아 문명 박물관, 포트 캐닝 파크(Fort Canning Park) 등 싱가포르의 다양한 관광지들과 협업하며 지역을 넓혀 나가고 있다.

마리나 스퀘어

Raffles Ave.

에스플래나드
공원

에스플러네이드
시어터스 온 더 베이

청소년
올림픽공원

콘서트홀

더 플로트
마리나 베이

Jubilee Bridge

Helix Bridge

Esplanade Dr

Bayfront Ave

6

1

5

2

4

Marina Blvd

3

더 론
마리나 베이

레드닷 디자인박물관

축제 경로

1 아트사이언스 뮤지엄

2 마리나 베이 샌즈

3 베이프론트 이벤트 스페이스

4 프로몬토리

5 원 풀러튼

6 머라이언 공원

신흥국가의 장기 도시계획

아이 라이트 싱가포르의 배경을 이해하기 위해서는 신흥국가로서 싱가포르의 개발과 장기 도시계획이 빠질 수 없는데, 그에 걸맞게 축제를 주관하고 있는 부처도 싱가포르 정부 산하기관인 도시재개발부처(Urban Redevelopment Board, URA) 내의 지역 활성화 계획팀(Placemaking Team)이다. 우리나라에는 다소 생소한 개념인 플레이스메이킹(Placemaking)은 유럽에서 처음 사용된 개념이다. 도시의 낙후된 지역을 재활성화하고자 하는 시민들의 자체 활동을 지칭하는 명칭이었다가 오늘날에는 신흥국가나 신도시에 유동인구를 늘리려고 지자체 및 민간이 개최하는 활동 등을 포괄적으로 가리키고 있다.

싱가포르는 토지가 제한된 도시국가로, 1970년부터 해안 간척사업에 공을 들여 왔다. 해안선을 늘리는 간척공사를 한 후 땅이 다져지는 기간(약 10~20년)에는 공원으로 사용하다가 그 후에 건물을 올리며 도시를 확장했다. 그중 마리나 베이는 관광사업이 주 수입원 중 하나인 싱가포르에서 국가를 상징할 수 있는 랜드마크로 기획한 첫 번째 도시 스카이라인 프로젝트이다. 1971년 착공하여 1994년 토지공사 종료 후 2000년에 완공된 마리나 센터(Marina Center)를 필두로 풀러튼 호텔(Fullerton Hotel) 복원사업을 벌였다. 이후 열대과일 두리안을 닮은 에스플러네이드(Esplanade) 공연장 완공 이후 2010년 마리나 베이 호텔 개관식을 거치며 명실상부 싱가포르의 대표 도심으로 자리매김하게 되었다.

하지만 문제는 이렇게 긴 시간 계획하여 힘들게 완공된 신도심에 정작 싱가포르 국민들은 호기심 외에 공간적 친밀감은 적었다. 이를 위해 "Live, Work, Play"라는 슬로건을 걸고 정부 부처인 URA의 관할 아래 마리나 베이 플레이스메이킹이 시작되었다. 마리나 베이가 착공된 2005년 제1회 마리나 베이 새해 카운트다운이 개최되었고, 2010년에는 아이 라이트 싱가포르가 출범했다. 이로써 마리나 베이는 관광객뿐만 아니라 싱가포르 국민에게도 친밀한 플랫폼이 되었다.

차세대 작가의 발굴

아이 라이트에서는 매년 연꽃의 모양을 따서 만들어진 아트 사이언스 뮤지엄(Art Science Museum)의 프로젝션 맵핑을 하이라이트로 보여준다. 현재까지 약 205점의 작품들이 전시되었으며, 캐이틀린 브라운(Caitlind R.C. Brown)과 웨인 가렛(Wayne Garrett), 준 옹(Jun Ong) 등 순수 조명예술인은 물론 산업디자이너, 건축가, 엔지니어까지 다양한 분야의 크리에이터들이 참여하고 있다.

축제의 키워드인 지속 가능성과 각 연도별 주제와의 적합성, 현실적인 작품 구성과 제작 방식 등을 고려해 5~6인의 자문위원단과 축제 큐레이션팀이 공동으로 작품을 선정하고 있다. 예술활동을 지속적으로 유지하는 작가들 외에도 다양한 배경의 크리에이터들을 두루 포용하는 편이며, "창의적인 아이디어가 있다면 어느 누구나 참여할 수 있다"라는

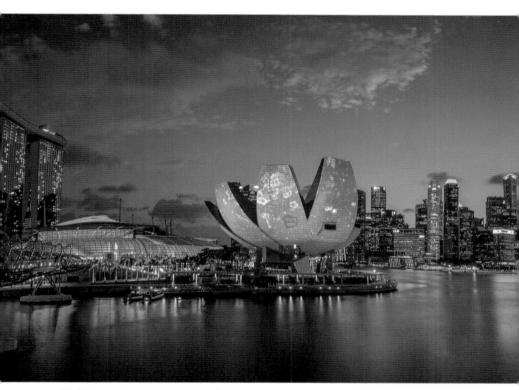

팀랩, 〈What a Loving, and Beautiful World〉, 2016

입장을 고수하고 있다. 아이 라이트에서 첫 작품을 전시한 후 커리어가 발전하는 작가들도 많다. 그 예로 현 와우하우스 대표이자 이 책의 공동저자인 한국의 홍유리 작가, 한국에서 꾸준히 건축 활동을 이어가고 있는 김시영 작가, 또 산업디자인에서 순수예술까지 아우르는 작업을 하는 싱가포르의 윤(Yun) 작가 등이 있다.

아이 라이트는 매년 자국 작가들의 작품을 다수 채용하려고 노력하고 있다. 하지만 작은 신흥국가의 특성상 다양한 작가 공동체가 많지 않아 어려움을 겪고 있다. 그래서 현재 활동하고 있는 작가를 발굴하는 것 외에도 대학교 및 대학원 학생들을 위한 공모전인 '스튜던트 어워드(Student Award)'를 별도로 운영하여 소정의 상금 외에 전문가들의 컨설팅과 제작 기술 노하우를 지원하는 등 차세대 작가 발굴 및 양성에 공을 들이고 있다. 또한 축제에 참여하는 싱가포르 작가들을 대상으로 미국, 폴란드, 뉴질랜드 등의 빛축제와 교환 작가 프로그램도 운영하며, 참여 작가들의 포트폴리오를 넓히는 기회를 제공하고 있다.

페스티벌 허브

도시 활성화에 초점을 두고 주최되는 아이 라이트는 조명예술 작품에만 치중하지 않고 좀더 넓은 범위의 대중이 즐길 수 있고 협력단체들이 참여할 수 있는 다채로움을 중점적으로 진행하고 있다. 이에 따라 원형의 산책로를 따라 작품을 전시하고, 그 중간중간에 페스티벌 허브

윤, 〈Rainbow Connections〉, 2018

루진테럽투스, 〈Transistible Plastic〉, 2017

난양 폴리텍대학 디지털미디어학과, 〈The Unveiled Beauty〉, 2017

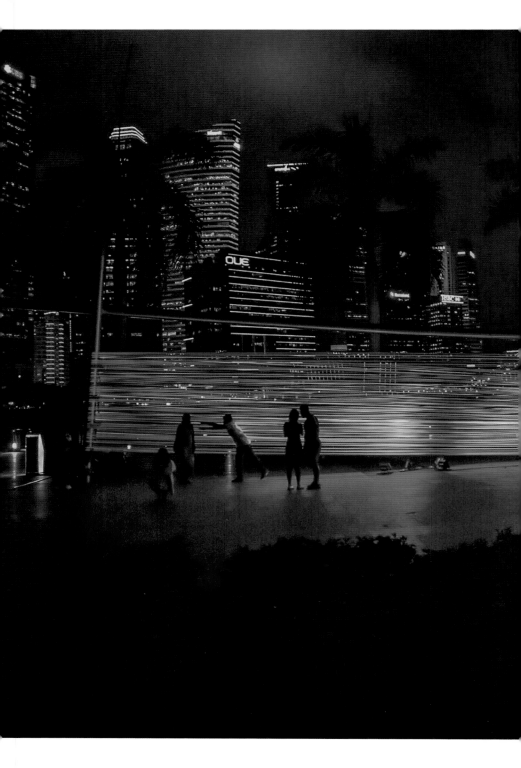

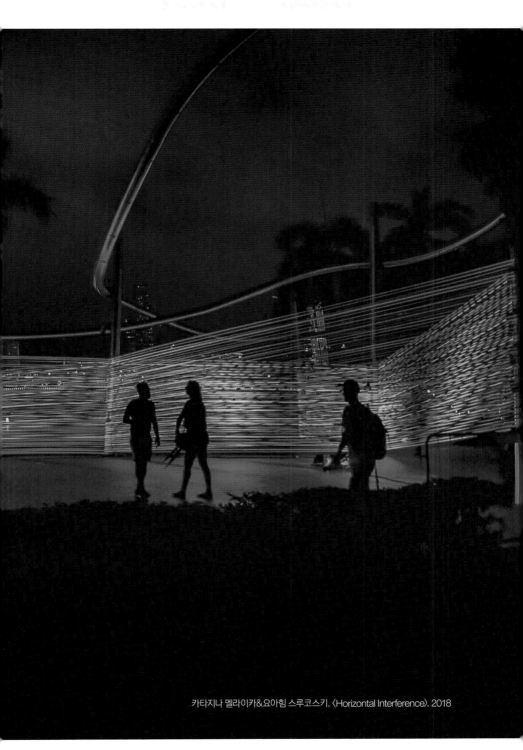

카타지나 멜라이카&요아힘 스루코스키, 〈Horizontal Interference〉, 2018

(Festival Hub)를 두어 관람객들이 쉬어갈 수 있는 공간으로 꾸미고 있다. 연간 20~30점 내외로 선보이는 무료 조명예술 전시 외에도 유료로 관람할 수 있는 야외 이머시브 아트(Immersive Art) 전시 및 콘서트, 먹자거리 등 다양한 볼거리도 새롭게 선보이고 있다.

축제가 개최되는 마리나 베이의 지형상 둥근 산책로를 한 방향으로 따라가게 되는데 이때 출발점과 도착점은 주변 지하철역 출입구 근처에 위치하여 대중이 쉽게 접근할 수 있도록 했다. 하지만 3.5km를 쉬지 않고 관람하기에는 피로도가 높다. 특히 가족 단위의 관람객이 많은 주말에는 주변 음식점에 사람들이 가득차서 잠시 쉬거나 저녁을 먹으려면 축제 경로를 한참 벗어나야 하는 단점이 있다. 이를 해결하기 위해 관람 중 쉬어갈 수 있는 거점이자 광장형 공간을 마련하게 된 것이 페스티벌 허브인데, 2018년부터 매년 많게는 5개까지 운영되고 있다. 이 페스티벌 허브는 조명예술 외의 콘텐츠들과 먹자거리, 상점 등이 들어서 있어서 주 2~3회씩 진행되는 축제 투어의 출발점이 된다. 또한 해마다 세계 자연기금과 협력하여 개최하는 어스 아워(Earth Hour) 캠페인, 로컬 작가와 협업하여 만든 초대형 예술 테마파크 '아트 주(Art-Zoo)', 이머시브 전시 '트랜스포타(Transporta)', 마리나 베이 카니발, 사일런트 디스코(Silent Disco) 등 다양한 관객 참여 프로그램이 진행되고 있다.

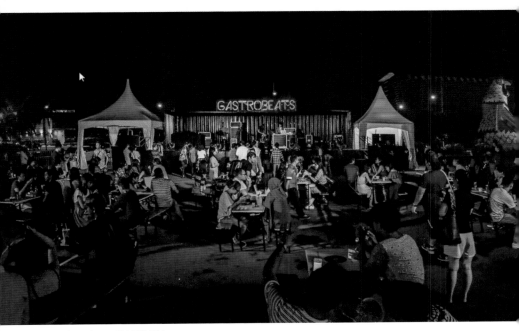

Gastrobeats 페스티벌 허브

Art-Zoo 페스티벌 허브

주춤하는 성장률

아이 라이트는 2010년 첫 개최 후 꾸준히 방문객과 협업단체들의 수가 늘어나며 성장하다가 2016년 전문 축제 기획업체와 장기협력 체결 후 급성장하여, 2019년 싱가포르 바이센테니얼(Bicentennial) 기념회에 약 300만 명의 방문객과 22.8백만 달러(한화 약 223억 원) 미디어 밸류(EMV)를 달성하며 자체 최대의 성과를 거두었다. 하지만 코로나19 팬데믹 이후, 사회적 거리두기를 위한 수용 인원 제한 및 밀접촉을 피하기 위한 인터랙티브 설치작품 배제로 방문객이 170만 명으로 약 45% 감소했다. 그럼에도 'SOTU' 캠페인에 참여하는 협력업체는 총 138개로 전(前) 회 대비 두 배가 늘어 지난 12년간 지속적으로 지역 커뮤니티와 소통하고 협력한 노력의 결실이라 평가받는다.

아이 라이트는 명확한 비전을 가진 공공기관이 민간 전문가 업체와 장기적으로 협력하여 만들어낸 축제로 기획부터 지속적인 성장을 염두에 두고 있다. 구조상 무한대로 늘어날 수 없는 공공예산을 민간업체가 협력 프로그램과 후원 유치 등을 통해 충당하고, 반대로 공공의 관할에 들어가는 지자체의 운영적 지원을 기관이 중재하며 매해 성장하고 있다.

2019년 이후에는 성장이 다소 주춤하고 있는데, 코로나19 때문에 2회가 취소된 여파이기도 하다. 또한 싱가포르 인구의 반 이상인 300만 관람객을 모았으니 통계적으로 성장할 만큼 성장했다는 결론을 내릴 수도 있다. 하지만 그것보다 더 시급해 보이는 문제는 우후죽순으로 개최되고 있는 크고 화려한 싱가포르의 여타 축제들과 견줄 만한 차별성을

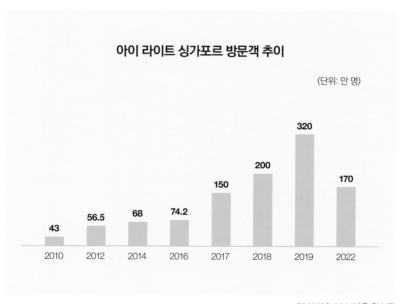

아이 라이트 싱가포르 방문객 추이

(단위: 만 명)

*2020년, 2021년은 취소됨

아직 찾지 못하고 있다는 점이다. 도시국가인 싱가포르의 특성상 여행할 만한 국내 여행지가 없고, 그것을 대체하기 위해 일년내내 상시 북적거리는 축제들 속에 명확한 정체성과 팔로워 집단을 생성하지 못한다면 치열한 후원 시장의 이목을 사로잡지 못하게 되고, 그렇게 되면 콘텐츠가 부실해질 수밖에 없는 현실이다. 또한 합리적이고 실용적인 기획방식과 의도적으로 콘텐츠의 공백을 두는 예술적 접근이 자극적인 콘텐츠에 길들여진 대중들에게는 다소 심심하게 느껴질 수 도 있다. 이런 대중의 입맛을 어느 정도 맞추면서도 휘둘리지 않고 가끔은 새로운 취향을 고려한 대담한 기획이 절실해 보인다.

디지털 미디어 작가들의 축제

시그널 프라하

축제명칭 SIGNAL PRAGUE
행사장소 체코, 프라하 도심 전역
행사기간 10월 둘째 주 목요일~일요일, 4일간
웹사이트 www.signalfestival.com

세계의 많은 빛축제들이 도시 활성화 또는 홍보를 목적으로 공공기관의 주도로 개최되고 있고, 그렇게 운영되는 축제들이 지속되고 있다. 그런 의미에서 특별한 시그널 프라하는 2013년 디지털 미디어 작가그룹 더 마큘라(The Macula)의 멤버인 토마스 드보락(Tomás Dvorák)과 영화 및 방송계에서 프로듀서로 다양한 활동을 펼치고 있던 마틴 포스타(Martin Pošta)가 합심하여 만들어낸 그라운드 업 디지털 아트 페스티벌이다. 코로나 시기를 제외하고는 연간으로 개최했으며, 2023년 10월에는 10년째에 접어든다. 기타 빛축제와는 달리 디지털 아트 페스티벌임을 내세워 특색 있는 작품 선정으로 많은 인기를 얻고 있는, 작가 공동체에 의해 탄생하고 성장한 '시그널 프라하'는 작가들의 탄탄한 지지 아래 국내외의 다양한 미디어와 예술 분야 종사자를 포함한 대중들에게도 매년 사랑받고 있다.

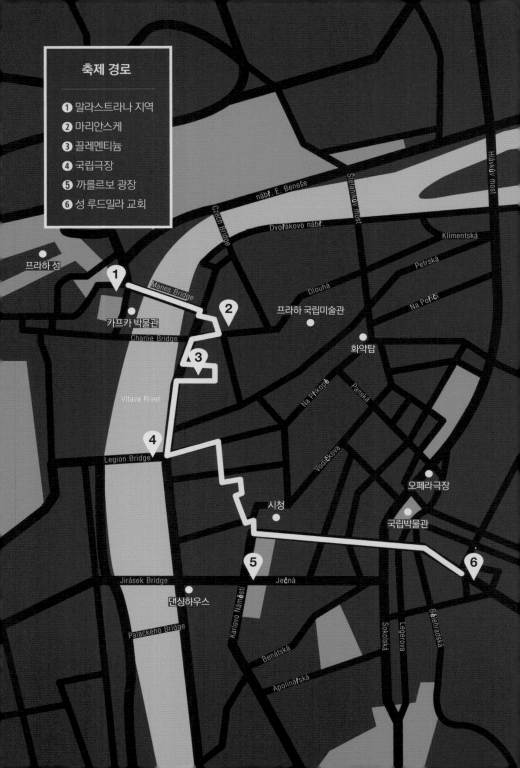

아티스트들에 의한, 아티스트들을 위한

시그널 프라하를 처음 구상하게 된 계기는 2010년 프라하 관광명소인 천문시계탑(Astronomy Tower) 600주년 기념을 위해 체코 문화진흥원(Ministry of Culture)이 주최한 프로젝션 맵핑 행사에서 더 마큘라 그룹의 작품이 시민들과 관광객들에게 두루 호평을 받으면서부터이다. 당시 여러 동유럽 국가들에 기반을 둔 미디어 작가들이 실험적인 뉴 미디어아트 작업을 통해 커뮤니티 내에서 좋은 호응을 얻고 있었다. 그곳에 속해 있던 더 마큘라가 자국에서 큰 프로젝트를 성사시켜 단지 언더그라운드 무브먼트로 남기보다는 좀더 대중에게 다가가고 싶다는 소망을 갖게 되었다고 한다. 하지만 당시 프라하는 빛축제는 고사하고 여타 축제들도 거의 전무했다. 총 3년의 준비 기간을 거쳐 2013년 드디어 첫 회가 시작되었다. 그리고 그 후 약 10년 동안 프라하의 대표 상업지구 홀레쇼비츠(Holešovice), 카를린(Karlín)과 올드타운(Old Town) 등에서 진행되어 오고 있다. 프라하 도심을 중심으로 직선의 관람로를 설정하고 있어 대부분 지하철로 접근이 가능하다.

차별화된 큐레이션

아티스트들에 의해 시작된 축제인 만큼 다양한 예술 분야에서 두각을 나타내는 중견 작가들이 대거 참여하며, 대중이 즐길 수 있는 콘텐츠와 높은 작품성을 모두 챙기는 축제라고 평가받고 있다. 그 예로 자넷 에

켈만(Janet Echelman), 젠 루윈(Jen Lewin) 등 유명 조명예술 작가들의 작품은 물론 레픽 아나돌(Refik Anadol), 툰드라(Tundra), 노노탁(Nonotak) 등 타 빛축제에서는 찾아보기 힘든 현대 예술작가들의 작품들도 함께 소개하며 차별화된 큐레이션을 통해 이제는 명실상부 체코를 대표하는 문화적 행사로 자리매김했다.

시그널 프라하는 연간 20점 내외의 조명예술 작품 및 프로젝션 맵핑 작품을 선보이고 있다. 대부분 축제를 위해 새롭게 만들어진 작품이며, 한 번 참여한 작가는 3년 이내에 재참가할 수 없게 하여 작품의 다양화에 힘을 쏟고 있다. 무료로 관람이 가능한 구역 외에도 관람을 위해 3D 안경을 구매해야 하는 등 다양한 유료 콘텐츠가 시도되고 있다.

시그널을 묘사하는 글에는 '최대', '최다' 같은 수치적 통계보다 '흥미로운', '엣지 있는' 등의 감성에 초점을 맞춘 형용사가 많다. 작가들에 의해 시작된 축제인 만큼 독창적인 작업 형태와 특유의 감성이 묻어 나오는 큐레이션의 역할이 크다. 시그널은 명확한 예술 연출 시점이 있는 축제이다. 여타 빛축제들이 다채로운 비주얼과 스토리텔링에 집중할 때 시그널은 꾸준히 그들의 관점에 공감하는 작가들의 작업을 의뢰하며 독보적인 컬러를 이어가고 있다. 주제를 정해 공모를 진행하되 꼭 제출된 작품 중에서 선정해야 한다는 제한을 두지 않고, 가장 적극적이며 실험적인 작가들을 초대하고 있다. 이에 공정성 문제로 질타를 받기도 하지만 다른 빛축제와 달리 디자인이나 시각예술 등의 전문 분야에서도 깊은 관심을 보이고 있다.

쇼헤이 후지모토, 〈Intangible #form〉, 2022

3

1 루카 쉬예브야니, 〈Impakt〉, 2021
2 레픽 아나돌, 〈Prague Dreams〉, 2022
3 맥심 벨코브스키, 〈Fyzická možnost smrti v mysli někoho žijícího〉, 2022

밀레나 도피토바, 〈Jeff〉, 2021

맥심 벨코브스키, 〈Fyzická možnost smrti v mysli někoho žijícího〉, 2022

그라운드 업 이니셔티브의 이면

시그널 프라하는 민간에서 시작되어 10년 넘게 유지되고 있는 빛축제이다. 매년 약 50만 명이 방문하는 축제로 성장했지만 축제 기획 초기에는 프라하의 공공시스템 낙후로 어려움을 겪었다. 2010년의 프라하는 도심에서 개최되는 공공축제가 매우 적었다. 그나마 진행되던 축제도 문화유산을 기리기 위한 역사 중심의 행사였다. 그런 도시의 밤에 현대 예술을 녹여낸다는 기획은 매우 생소한 것이었다. 첫 개최를 위한 설득에 많은 시간과 공이 들어갔다. 하지만 정작 개최가 결정되고 나서는 운영에 대한 엄격한 규제를 받지 않았다. 그 일례로 프라하에는 오후 10시 이후 소음을 제한하는 법규가 있어서 축제 일정에 심각한 차질이 생겼다고 청원을 했더니 대법원에서 "음악은 소음이 아니다"라는 판결을 내려 밤늦게까지 축제를 진행할 수 있었다. 대화를 통해 문제를 풀어 나갔고, 시그널 기획팀이 완전한 주도권을 가지고 있어 콘텐츠의 다양성 및 작품성을 위한 노력에 집중할 수 있었던 것이다.

금전적 지지는 여전히 부족해서 경비와 운영 요원들을 자체적으로 고용하지는 못하고 지역 경찰이 대규모 사고가 일어나는 것을 방지하고 있다. 축제 동안 소음과 인파에 영향을 받는 가정집에 미리 일일이 편지를 보내 자세한 안내와 함께 축제 관람 할인을 제안하는 등 지역 주민과 끊임없이 소통하고 있는 것이 시그널 프라하의 특징이다.

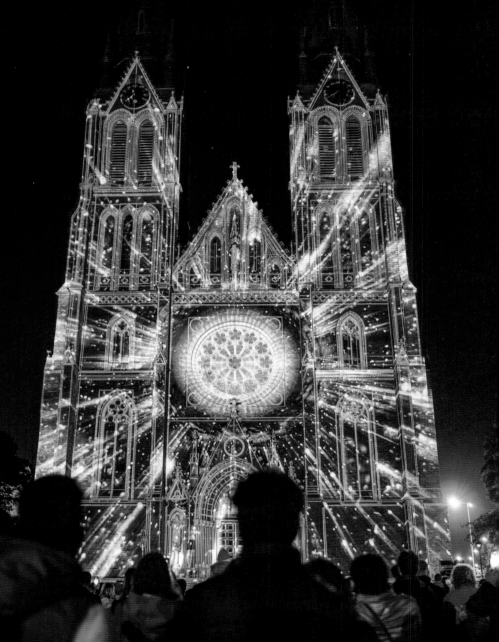

AV 익스텐디드, 〈Iris〉, 2022

플랫폼으로서의 장기적 성장

시그널 프라하는 첫 회 약 25만 명의 관객으로 시작하여 현재 누적 관객은 약 400만 명이며, 총 185개의 작품을 선보였다. 첫 회에는 프라하 도심에서 진행했지만 이제는 도시 곳곳으로 축제 반경을 늘려 가고 있다. 오는 2023년 축제에서는 프라하 최대 관광명소인 프라하 성도 합류할 예정이다. 다만 관람객들의 편의를 위해 지하철 노선 내의 지역으로 국한하고 있다. 첫 회 마틴 포스타의 사회사인 프레시홈즈(FreshHomes)에서 시작한 시그널은 2회차부터 시그널 법인을 세우고, 현재 프라하시, 체코 문화부(Ministry of Culture)와 지역발전부(Ministry of Regional Development)의 공공기금, 축제가 진행되는 각 관할구역 단체들, 민간 스폰서의 후원으로 운영되고 있다. 그 외에도 콘텐츠의 유료화 등 다양한 수익 방식을 시도하며 성장하고 있다.

2023년에는 10주년 행사를 앞에 두고 새로운 도약을 꿈꾸고 있지만 지속적인 예산 문제와 주최측 노하우 유지에 대한 숙제를 안고 있다. 매년 단 30%의 예산만이 시 정부에서 지급되며, 후원단체들도 주기적으로 변경되어 매년 준비과정에 어려움을 겪고 있다.

이에 대한 해결 방안은 축제, 교육, 갤러리, 스튜디오를 포함한 장기적인 포트폴리오 다각화이다. 트랜스미트(Transmit) 교육 프로그램을 통해 차세대 작가들과 대중에게 예술과 기술의 접목에 대한 이해도를 높이는 동시에, 더 갤러리(The Gallery) 프로그램과 디자인 스튜디오 시그널 랩(SIGNAL Lab)을 통해 시장과 친밀도를 높이고 있다.

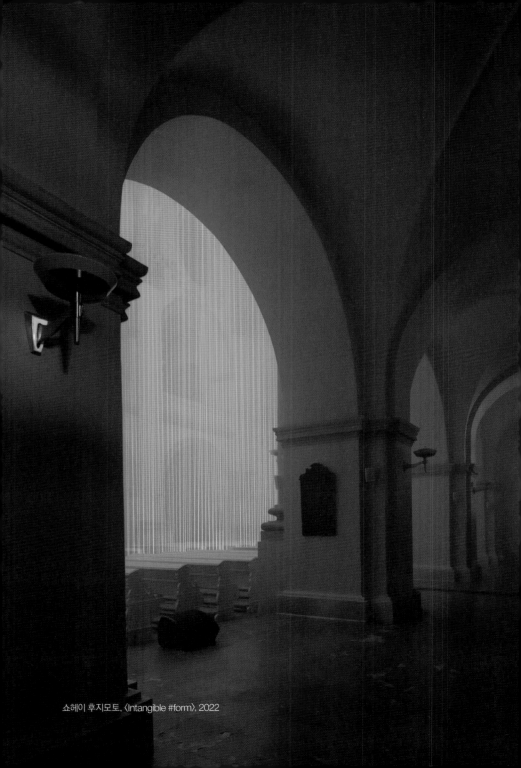

쇼헤이 후지모토, 〈Intangible #form〉, 2022

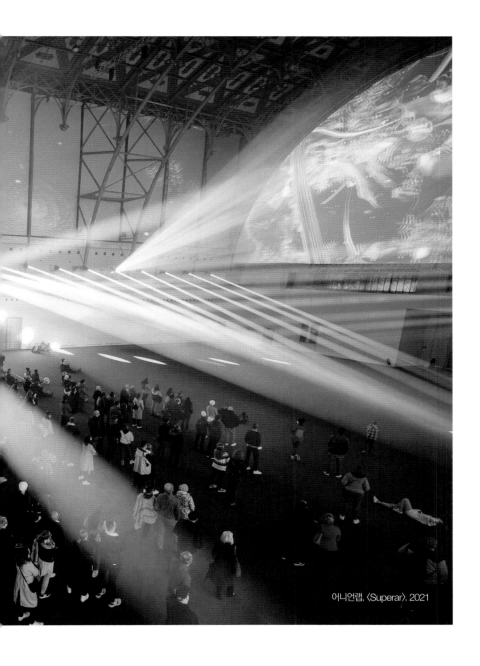

어니언랩, 〈Superar〉, 2021

다른 빛축제와 어떤 차별성을 가지고 있나요?

시그널은 더는 '빛축제'라고 부르지 않아요. 대신 '디지털 아트 축제'라고 부르고 있죠. 저의 개인적 소견으로는 공공에서 민간으로(Top to Bottom)인가 아니면 민간에서 공공으로(Bottom Up)인가에서 차이가 납니다. 보통의 '빛축제'는 도시 홍보 차원에서 공공기관의 주도 아래 개최되는 경우가 많죠. 이런 경우에는 작품에 대한 고려보다는 관람객 유치에 초점이 맞춰져 있는 경우가 많아요. 그도 그럴 것이 공공기관의 홍보팀에서 운영되는 축제가 예술성에 대해서 깊게 고민하는 건 현실적이지 않죠. 그들의 목표는 공간을 알리고, 사람을 모으는 것이지 작가의 커리어를 지원하거나 현시대의 작품 트렌드를 주도하는 것이 아니니까요. 이런 경우에 축제는 '도시 차원의 투자'쯤이 될 겁니다.

다만 시그널의 경우는 작가 커뮤니티에 기반을 둔 만큼 극적인 장관(Wow-ism)보다는 디지털 아트 내에서 특별한 틈새를 찾고, 대담하며 실험적인 작품의 형태와 콘텐츠를 선호해요. 리옹 같은 유서 깊은 축제도 공공기관이 주최하고 있기 때문에 모든 작품이 입찰 형식으로 이루어지고 있어요. 이런 경우에는 기획팀이 의도적으로 일관적인 주제를 탐구하고 작품을 큐레이션 하는 데 제한이 많아요. 그렇기 때문에 매회 작품의 편차가 심하고, 주제 전달에 어려움을 겪죠.

성장의 원동력은 무엇인가요?

디지털 아트에 대한 깊은 관심과 그 작업들을 세상에 내보이고 싶다는 갈망이라 볼 수 있습니다. 우리는 작품을 채택할 때 제3자의 이해관계가 아닌 자율성을 중요하게 여깁니다. 작가들은 우리가 직접 조사하고, 발로 뛰어 관계를 맺은 장기 조력자들이에요. 그들은 작은 예산에도 대부분 기꺼이 참여해 주고, 우리는 작가와 작품의 다양성을 넓히기 위해 많은 노력을 하고 있어요. 성별, 나이, 정체성은 물론 지역성도 염두에 두고 의도적인 큐레이션을 합니다. 앞으로 더 많은 여성 작가와 아프리카, 중남미 지역의 작가, 또 아시아 지역의 다양한 작가들을 시그널에 초대할 수 있었으면 합니다.

빛축제의 조명 연출

기존 조명의 화려한 변신, 건축 조명

건축 조명

건축 조명은 타 빛축제 요소에 비해 광범위하고, 고정적이며 동시에 항시적이다. 이것은 빛축제를 위하여 그 기간에만 점등되거나 혹은 빛축제의 주제에 맞게 계획되기보다는 건축물의 형태를 강조하거나 가치나 의미를 드러내기 위한 목적으로 영구적으로 설치하고 일몰 후 상시 점등하는 것으로 계획된다.

빛축제 기간 건축 조명은 빛축제의 일부가 되면서 도시의 아름다운 야간경관을 형성하고 동시에 조명된 건축물을 알리는 좋은 수단이 되기도 한다. 주로 외부에 조명기구를 설치하고 건축물의 외형, 덧붙여진 건축부재를 강조하는 것이 일반적인 방법이었으나, 현대에 들어서는 커튼월 공법에 의해 실내가 드러나는 건축물이 생겨나면서 실내조명의 외부 개

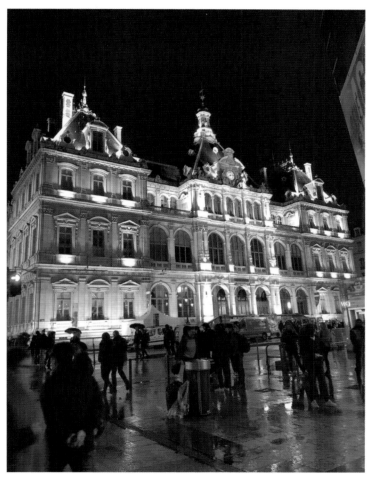

세계문화유산으로 등록된 리옹 구시가지의 중세시대 건물들

입도 늘어나게 되었다.

건축 조명이 빛축제의 한 요소가 될 수 있었던 것은 조명 기술의 발달로 LED 광원이 사용되면서 조명기구의 크기가 소형화되고 형태가 다양해진 것과 무관하지 않다. 조명기구의 외형적 변화로 다루기 쉽고 설치가 용이해지면서 건축물의 조형적 가치를 강조하는 데 보다 적극적인 조명의 효과를 기대할 수 있게 된 것이다.

게다가 다양한 색, 밝기나 세기 등 빛의 질을 조절할 수 있고 움직임 등 다이내믹한 연출이 가능해져서 시간에 따라 변하는 이미지를 선사할 수 있게 되었다. 늘 도시의 빛과 함께 유지 관리의 문제, 에너지 이슈가 대두되곤 했는데 LED 광원은 타 광원 대비 기온이나 습도 등 날씨 변화에 덜 민감하고 광원 자체의 수명이 길어 유지 관리의 어려움이 적다. 그뿐 아니라 탄소 배출과 에너지 소모량도 적다.

이렇듯 도시마다 야간경관에 대한 관심이 높아져 랜드마크적인 건축물, 역사적인 가치가 있는 건축물 그리고 공공을 위한 건축물에 대한 경관조명을 계획하여 안전한 도시, 밤이 아름다운 도시를 만들려고 노력하고 있으며, 그 효과도 크다. 빛축제와 연계되는 지역 건축물의 경우 이를 고려한 경관 조명 가이드 라인을 마련하고 소유주들과 끊임없이 소통하며 건축 조명을 적극적으로 이용하는 빛축제를 계획한다면 보다 효율적이고 환경을 고려한 빛축제가 될 것이다.

타 축제의 사례를 차용하거나 밝고 화려함만을 쫓지 않도록 도시와 공간의 특성을 깊게 이해하는 전문가와의 협업도 매우 중요하다.

매일 열리는 축제

건축 조명을 도시 홍보용으로 이용하여 가장 성공한 사례이자 건축 조명에 의한 최초의 빛축제는 홍콩의 '심포니 오브 라이트(SYMPONY OF LIGHT)'이다. 2004년부터 홍콩 관광청 주도하에 빅토리아 항 주변 고층 건물에 건축 조명을 설치하고 매일 밤 8시, 설치된 건축 조명을 점멸하거나 써치라이트, 레이저를 이용한 빛의 향연이 펼쳐진다. 홍콩을 여행하는 관광객들은 이 조명 연출을 보려고 무더운 홍콩의 여름 또는 칼바람이 부는 겨울을 뚫고 구룡반도 침사추이의 별들의 거리(Avenue of Stars)에서 좋은 자리를 선점하려고 1시간이 넘게 기다리기도 한다.

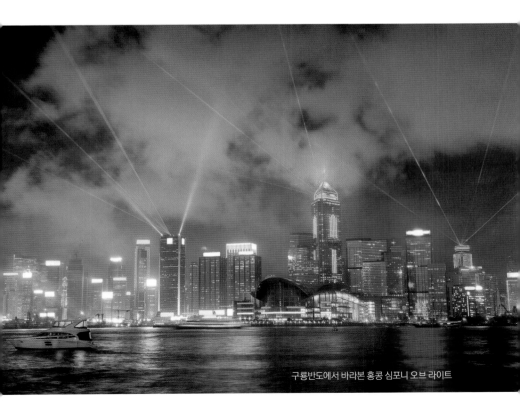

구룡반도에서 바라본 홍콩 심포니 오브 라이트

또 어떤 이에게는 홍콩을 여행하고 싶은 단일한 이유가 되기도 한다. 2017년부터 LED 광원으로 교체되면서 보다 화려한 색과 움직임이 다양한 빛으로 조명 쇼가 진행되고 있다. 심포니 오브 라이트는 도시의 야간경관을 만들어내는 상시 조명을 이용하기 때문에 행사를 위한 별도의 비용 없이 매일 축제를 열 수 있다는 점에서 매우 효율적이라 할 수 있다.

리옹의 붉은 골목들

빛축제에서 건축 조명이 시사하는 바는 여러 가지가 있다. 색다른 야간경관을 만들어 마치 새로운 도시에 방문하는 것 같은 기분을 내는 것이 일차적이고, 그다음으로는 전체적인 조도를 낮추어 축제 콘텐츠에 좀 더 몰입할 수 있는 환경을 만드는 것이다.

매일같이 같은 색, 같은 조도의 가로등에 익숙해진 도시 생활자라면 가로등의 색을 바꿔주는 것만으로도 마치 새로운 공간에 들어와 있는 기분이 들 것이다. 이 기분만으로도 사람들이 일상에서 벗어나 조금 더 자유롭고 열린 마음으로 축제에 참여할 수 있다. 우리가 가장 완전한 즐거움을 느낄 수 있는 순간은 낯선 공간으로의 초대가 아니라 오히려 익숙한 것들을 색다른 방식으로 마주치는 순간일 것이다. 예를 들면 매일 지하철을 타러 갈 때 지나치던 무미건조한 골목이 어느 날 파란 빛으로 가득찬다든가 하는 일들 말이다.

또 다른 방법으로는 조도를 변경하는 방식도 있는데 빛축제에서는 대부분 건축 조명의 조도를 낮추는 방향을 선호한다. 이때 단순 밝기를 낮추는 방법도 있지만 붉은색처럼 색의 주파수가 길어서 전체적으로 어두워 보이는 색을 사용하는 방법도 있다. 어두운 극장에서 스크린과 무대에 자연스럽게 집중한다. 이렇게 조도가 낮아질 때 기대할 수 있는 효과는 관객들의 시야를 좁고 선명하게 만들어 가까이 있는 작품과 콘텐츠에 집중할 수 있게 만들어 주는 것이다.

이런 건축 조명을 기가 막히게 활용하고 있는 도시는 단연 리옹이다. 만약 혼자 리옹 빛축제를 방문한다면 호텔에서 나와 길거리에서 파는 뱅쇼 한 잔을 들고 지도도 없이 무작정 도시를 걸어 보라. 생각보다 축제 경로를 찾기가 쉬울 것이다. 저지대인 신도심에서 언덕 위 올드타운까지

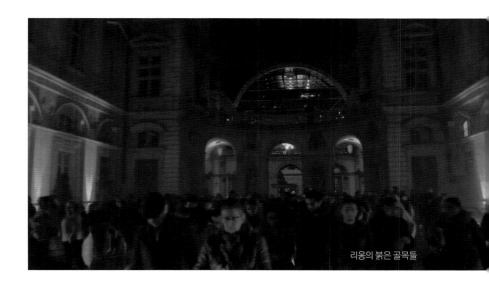

리옹의 붉은 골목들

걷다가 무심코 뒤를 돌아보면 걸어온 길이 한결같이 붉은색으로 빛나고 있음을 알게 될 것이다. 처음에는 그저 이 골목에만 설치된 작품의 일부라고 느껴지겠지만 조금 후 옆으로 퍼져나가는 골목도, 또 골목끼리 만나는 곳에 있는 광장도 붉은색으로 빛난다. 그와 함께 도시 곳곳에서 작품들이 빛나고 있는 것을 보게 될 것이다.

이 붉은색 골목은 조명기기 설치를 최소화하고 도시 곳곳에 이미 설치되어 있는 가로등이나 건축 조명 위에 붉은 컬러 젤(Color Gel)을 씌어 연출한다. 그 광범위함에 있어서 여느 리옹 빛축제의 조명예술 작품만큼, 혹은 그 이상 인상 깊게 남을 축제 콘텐츠이다.

사실 좋은 작품을 선정해서 적격인 장소에 전시하는 것도 어려운 일이지만 도시 전체를 아우르는 축제 경로의 건축 조명을 일괄적으로 바꾼다는 것은 대부분의 축제에서는 불가능에 가깝다. 이런 연출이 리옹에서 가능한 이유는 여러 가지가 있겠지만 리옹 도시 자체가 옛 유럽 특유의 고풍스럽고 낮은 건물들이 굽이진 골목에 그대로 남아 있어 보행자의 시야가 비교적 짧다는 데 있다. 적은 연출만으로도 최대의 효과를 낼 수 있는 이 골목의 특징 때문에 시야에 걸리는 5~6개 이내의 가로등의 색을 바꾸는 것만으로도 매우 극적인 연출이 가능한 것이다.

도시 빌딩과의 협업

그렇다면 리옹처럼 보행자의 시야에 맞는 골목길의 색을 일률적으로

바꾸기가 어려운 다른 빛축제는 건축 조명을 어떻게 활용하고 있을까?

빛축제를 기획하다 보면 작품을 고려할 때 가장 먼저 보게 되는 것이 크기와 밝기이다. 물론 작품성과 작가의 작풍 등도 중요하지만 기획자로서 이 작품이 우리의 공간에 들어왔을 때 얼마나 자기 역할을 할 수 있을까 하는 생각을 먼저 하게 되는 것이다.

그런 의미에서 아이 라이트는 까다로운 축제이다. 20년 전에 만들어지고 아직도 현재진행형인 이 신도시는 최고의 엔지니어링 시험장으로, 마천루와 그 건물에서 뿜어 나오는 밝은 조명들이 마치 경기를 하듯 서로 뽐내고 있다. 물론 싱가포르는 정부 차원에서 이런 건축적 요소들이 어우러질 수 있게 규제하고 있지만 마리나 베이 산책로에서 육안으로 별자리를 감상하는 것은 감히 상상할 수 없는 일이 되어 버렸다.

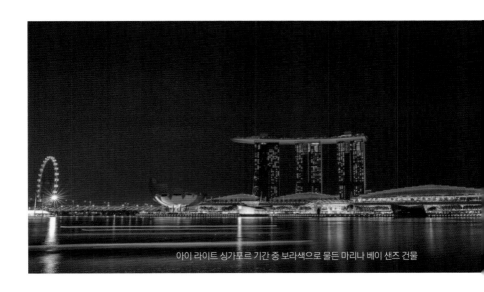

아이 라이트 싱가포르 기간 중 보라색으로 물든 마리나 베이 샌즈 건물

이 축제에 참가하는 작품들은 60층 이상의 고층건물로 둘러싸여 있는 야외공간에서 전시된다. 축구장을 예로 들면, 63빌딩 높이의 관람석에 둘러싸이고 조명을 최대치로 밝혀 놓은 그라운드 한가운데에 작품이 놓이는 것이다. 그러니 웬만한 크기와 밝기로는 존재감을 갖기가 어렵고 이러한 이유 때문에 좋은 작품임에도 심사숙고해야 하는 상황이 종종 생긴다. 그 해결책으로 아이 라이트가 10년 동안 고민하고, 매년 새롭게 시도하고 있는 분야는 건축 조명이다.

아이 라이트 싱가포르와 비비드 시드니, 이 두 축제는 비교적 최근에 지어진 도심에서 진행되는 만큼 도시와 건축과 사람 사이의 관계가 리옹과는 매우 다르다. 7층 높이 내외의 건물로 둘러싸인 폭 5m의 골목에서 관람하는 축제는 60층 높이의 마천루에 둘러싸인 폭 20m 거리의 축제와는 다를 수밖에 없다. 전자의 축제에서 조각작품을 관람할 때 방문객들의 시야에는 반경 10m 내외 건물들의 입면이 보인다면, 후자의 축제에서는 반경 50m, 크게는 반경 1km 떨어진 먼 풍경까지도 눈에 들어오게 된다. 따라서 시야 내의 가로등 색을 바꾸는 것만으로는 리옹 같은 효과를 기대할 수 없는 것이다.

따라서 이 두 축제가 고안해낸 방법으로 축제 경로의 보행 조명들의 색을 바꾸는 대신 도시 곳곳에 있는 빌딩들과 협업해서 이미 설치되어 있는 건축 조명의 색깔을 조정하는 식으로 축제 분위기 연출을 도모한 것이다. '아이디어를 위한 축제'를 내세우는 비비드 시드니는 매년 브랜드 컬러인 자홍색의 조명을 시드니 하버 일대 축제 경로 곳곳에 추가 설

치하거나 조경 조명의 색을 바꾸어 활용하고 있다. 아이 라이트는 2021년에 장기 프로젝트 '비지블 라이트(Visible Light)'를 발표하여 향후 5년간 매년 보라색, 파란색, 초록색, 노란색, 붉은색 등 가시광선 내의 다양한 색을 테마로 마리나 베이 지역에 있는 랜드마크의 건축 조명 색을 바꾸는 캠페인을 진행하고 있다.

사실 관람객 입장에서는 이 방식이 축제 분위기 연출 및 독보적 경험을 마련한다고 단언하기는 어렵지만 각각의 도시 특성에 맞추어 건축 조명을 어떻게 활용할지 깊게 고민하고 있는 두 축제의 노력은 해를 거듭할수록 더 효과적인 방식을 찾아낼 것이다.

깨어나는 도시, 조경 조명

조경 조명

조경 조명이란 말 그대로 도시의 조경 요소를 비추는 조명을 말한다. 나무, 꽃, 연못, 호수, 분수 등 수공간, 그리고 산책로나 보도, 광장, 공원의 벤치, 파고라, 담장 등 자연경관 요소 대부분을 포함한다.

조경 조명은 공원이나 광장, 도시를 가로지르는 강, 강가 수변 등 원래 도시가 가지고 있었던 자연경관에 광범위하게 계획되기 때문에 도시의 모습을 보여 주기에는 하나의 건축물에 계획되는 건축 조명보다 유리할 수 있다. 조경 조명이 적용되는 장소들의 특징을 살펴보면 평상시에는 어둠 속에 놓여 있다가 빛축제를 계기로 많은 사람에게 보여지고 비로소 그 도시의 특징적인 공간으로 인지된다는 것이다.

빛축제의 요소로서 조경 조명 연출을 계획할 경우 조명이 설치되어 있

지 않은 경우가 많아 임시로 전기배선이 이루어지고 조명기구가 설치된
다. 그대로 노출된 장비들이 야간에는 안 보이나 주간에는 눈에 거슬
릴 수 있다. 또한 빛의 세기나 움직임의 속도에 따라 주변과의 대비가 심
해 보행자나 운전자에게 피해를 줄 수도 있다. 따라서 주간 경관을 훼손
하지 않고 기존의 주변 빛 환경과 지나치게 대비되지 않도록 조명기구가
설치될 위치나 크기, 광량, 조사각, 조사 방향 등에 대한 세심한 계획이
수립되어야 한다.

특히 빛이 배제되었던 지역의 경우 인공조명으로 동식물의 생장에 해
가 될 수 있음을 기억해야 한다. 빛축제 기간이 길어질 경우 수목이나
곤충 등 자연환경에 미치는 영향은 더욱 증가할 수밖에 없다. 해당 수
목의 생장 특성, 빛에 대한 민감도 등을 고려하여 빛공해에 의한 피해를
최소화할 수 있도록 신중한 검토가 필요하다.

공원의 밤

프랑스 리옹의 테로 광장(Place des Terreaux)은 평소에는 비어 있지
만 빛축제 기간에는 사람이 가장 북적이는 공간이다. 시청과 미술관, 오
페라하우스 삼면에 미디어 프로젝션이 이루어져 볼거리가 풍성하기 때
문이다. 평상시 광장에 채워진 것들에 익숙한 사람들은 광장을 둘러싼
건축물을 인지하게 된다.

떼뜨 도흐 공원(Parc de la Tête d'Or) 역시 관광객들이 북적이는 역

사지구에서 거리가 멀어 빛축제 기간이 아닌 시기에는 잘 가지 않는 공원이다. 빛이 적은 유럽의 도시에서 공원은 밤에 가서 시간을 보내는 공간이 아닌 것이다. 하지만 빛축제 기간 동안 떼프 도흐 공원에서 펼쳐지는 빛 콘텐츠는 도심에서 볼 수 없는 어둠 속에의 극적인 연출을 볼 수 있어 몰입감이 사뭇 다르다. 숲속에 내려앉은 빛의 파편 속을 걷기도 하고 나무를 비추어 녹음의 풍성함을 과장하기도 한다. 이것을 경험한 사람들은 낮 동안의 공원의 모습도 보기 위해 지하철과 버스를 타게 된다. 예상한 대로 밤에 보지 못했던 공원의 아름다운 나무, 꽃, 연못 등의 모습이 다르게 눈에 들어오고 리옹의 필수 관람 코스로 기억하게 되는 것이다.

칸 영화제로 유명한 프랑스의 남부 도시 칸(Canne)의 중심부인 크루아제트 대로(Boulevard de la Croisette)에 설치되었던 조명은 칸 영화제 동안 2km 거리를 다양한 색으로 물들여 세계적인 영화축제의 장을 더욱 활기 넘치게 만들어 주며 동시에 그 길을 걷는 모든 사람에게 레드 카펫을 걷는 경험을 선사했다. 길 한편에 설치한 조명기구 덕분에 평범한 콘크리트 도로는 빛의 카펫이 된다.

사람이 머무는 광장

빛의 색이 변화하면서 공간에 시각적인 영역을 규정하고 흥미를 더한 가장 아름다운 프로젝트로 영국 런던의 핀스버리 애버뉴 광장

떼뜨 도흐 공원

(Finsbury Avenue Square)이 손꼽힌다.

핀스버리 애버뉴 광장은 런던의 동쪽 금융가 한가운데에 위치한 광장으로, 건물들에 둘러싸여 밤에는 물론 낮에도 어둡고 음산한 분위기여서 사람들이 잘 가지 않는 장소였다. 2001년 도시재생 프로젝트의 일환으로 사람들이 모여들 수 있는 광장을 만들기 위해 공공예술 프로젝트 '프로젝트 라이트박스(Project Light Box)'가 계획되었다. 2004년 설치 완료 후에는 런던을 방문한 사람들이 해진 뒤 찾아가는 명소가 되었다. 기본 콘셉트를 디자인한 조명 디자이너 마크 리들러(Mark Ridler)는 LED 광원의 새로운 기술인 컬러 체인징(Color Changing)을 사용하여 가장 적절하게 이 특징을 살렸다는 평을 받았고, 이 프로젝트 이후 컬러 빛으로 공간을 채우고 그 변화로 감동을 만들어내는 조명연출 계획이 양산되는 계기가 되었다.

광장의 바닥에 격자 모듈로 매입된 색 조명은 광장을 아름답게 채우고, 광장에 머무는 사람들이 느끼지도 못할 만큼 부드럽게 색을 바꾸어 감동을 자아낸다. 보안등 하나 없이 광장에 안전한 밝기를 형성하는 컬러 빛은 서성이는 사람들, 광장에 서 있는 나무들에 색을 입히고 조명박스 벤치에 앉아 이야기를 나누는 사람들의 얼굴마저 물들인다.

이제 이 광장에는 점심시간이면 도시락을 먹기 위해 주변 건물들에서 사람들이 삼삼오오 자리를 잡고, 밤에는 드라마틱한 조명을 구경하기 위해 사람들이 모여든다. 또한 주말에는 행사가 열려 늘 사람들로 북적거리게 되어 공간 활성화의 목적을 이루었다고 할 수 있다.

핀스버리 애버뉴 광장

아름다운 부추밭

또 하나의 조경 조명의 사례로, 네덜란드의 설치예술가 단 로세하르데(Daan Roosegaarde)의 작품은 언제나 직관적인 아름다움과 더불어 깊은 메시지가 담겨 있다. 대부분 조경 조명이라는 아주 단순한 방법을 사용하고 있지만 적용된 과학 기술은 매우 혁신적이다. 대표 작품 〈GROW〉는 광활한 부추밭에 빨간색, 파란색 레이저를 비추어 수직의 부추 이파리에 빛이 맺히고, 바람에 사각거리며 흔들리는 소리와 함께 경이로울 만큼 어둠 속에서 시적인 광경을 연출한다.

사람을 위한 인공조명 계획에서 가장 첨예하게 부딪히는 부분은 사람이나 동물에 대한 피해가 아니라 농작물에 대한 피해이다. 농작물은 대부분 수확하는 사람들에게는 경제적인 문제이다. 또 알지 못하게 일어나는 변이로 사람에게 해를 끼칠 수 있어 더더욱 민감하게 다루어진다.

단 로세하르데 팀은 차광판 등으로 농작물에 빛이 절대 가지 못하도록 조치를 취하는 마당에 대놓고 빛을 비추었다. 이 빛을 '레시피'라고 칭하며 청색, 적색 그리고 자외선을 비추는 조리법을 통하여 인공조명이 모두 빛공해의 주범은 아니며 어떤 빛을 어떻게 사용하느냐에 따라 식물 성장을 촉진하고 살충제 사용을 줄일 수 있다는 것을 보여 주고자 했다. 단 로세하르데 팀은 2년간 광생물학자와 협업하여 이 같은 결과를 만들어냈으며 이러한 시도는 '예술과 과학을 결합하여 더 나은 세상을 만들어가기 위한' 것이라고 했다. 또한 우리에게서 점점 멀어져가는

농업에 관심을 갖게 하고, 농경지로 사용되며 그 가치를 잃어가는 장소에서 아름다움을 찾아 다른 가치를 부여했다는 점에서도 매우 의미 있는 조경 조명 프로젝트라고 할 수 있다.

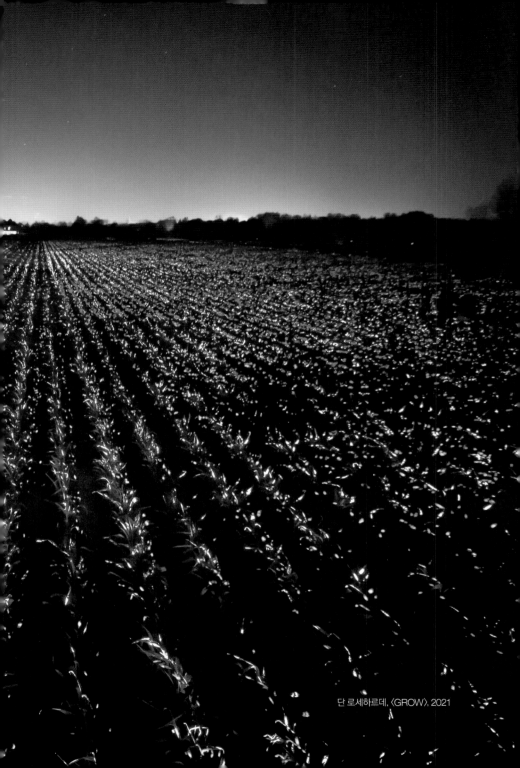

단 로세하르데, 《GROW》, 2021

움직이는 건물들, 3D 프로젝션 맵핑

3D 프로젝션 맵핑(3D Projection Mapping)

프로젝션 맵핑은 대상물의 표면에 영상을 투사하여 변화를 줌으로써 현실에 존재하는 대상을 왜곡하여 다른 성격을 가진 것처럼 보이도록 하는 표현 방법이다. 이를 구현하기 위해서는 프로젝터, 컴퓨터 등의 하드웨어와 2D 및 3D 그래픽으로 구성된 디지털 영상 콘텐츠, 이를 사물 또는 건축의 크기에 맞게 변환하는 소프트웨어가 필요하다.

프로젝션 맵핑은 건물의 외벽은 물론 실내공간, 오브제 등 프로젝터로 투사할 수 있는 모든 것을 스크린으로 사용한다. 따라서 2차원의 평면에 3차원의 영상을 출력하는 기존의 스크린-디스플레이 방식을 탈피하여 3차원의 디스플레이 방식을 확보하고, 압도적 규모의 공간에 활용해서 그 몰입도가 뛰어난 편이다.

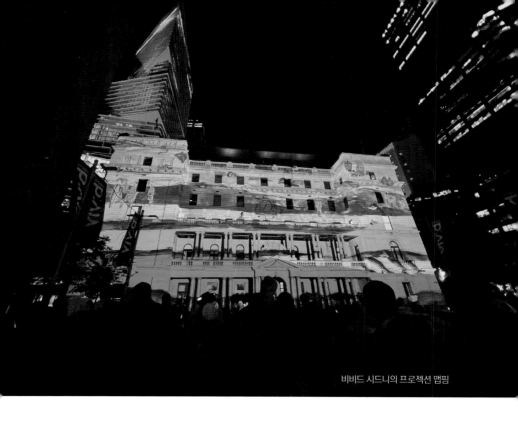

비비드 시드니의 프로젝션 맵핑

 2000년대 중반부터 국제 엑스포의 파빌리온에서 주제를 영상으로 전달하기 위해 사용하면서 활성화되었고, 각 빛축제에서도 랜드마크가 되는 건축물에 투사를 하면서 전 세계 빛축제의 핵심 콘텐츠가 되었다. 또한, 우리가 익숙하게 알고 있던 도심 속 건축물이나 동상 등에 영상을 투사하면 환상적인 이미지나 전혀 예상치 못한 장관을 연출할 수 있기에 한시적으로 운영되는 빛축제에서 특히 많이 활용되고 있다.

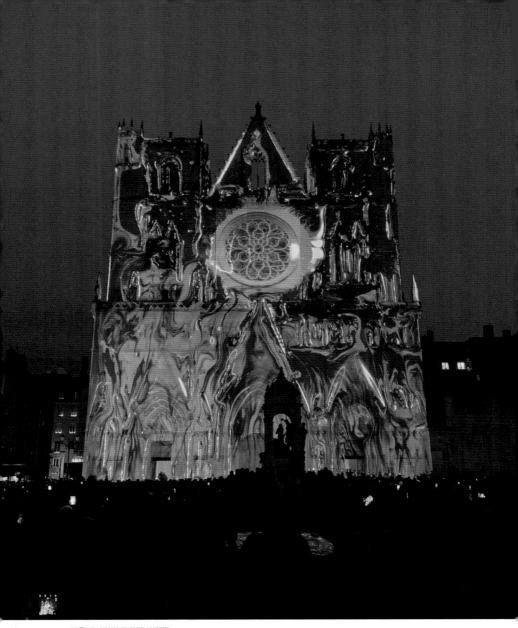

리옹 대성당의 프로젝션 맵핑

마법의 빛

프로젝션 맵핑이란 표현 방식은 우리가 생각하는 것보다 오랜 유래를 가지고 있다. 17세기에 이미 라테르나 마기카(Laterna Magica), 즉 '마법의 빛'이라 불리는 환등기가 내부에 설치된 광원을 통해 이미지를 바깥에 영사시키는 일을 실현시킨 바 있다. 이 마술환등쇼에서는 단순한 허깨비부터 시작해서 혁명기의 죽은 인물들까지 되살리며 다채로운 쇼를 펼쳐 보였는데, 당대의 철학자나 비평가들은 물론 폴 샌드비(Paul Sandby), 미할 플론스키(Michal Plonski) 등의 당대 화가들 또한 이 기술에 매료되어 작품으로 남기기까지 했다.

사람들의 상상력을 자극하고, 다양한 이미지를 구현한 17세기의 기술이 오늘날의 프로젝션 맵핑으로 발전하게 되었으며, 익숙했던 건축과 도심 공간 등을 낯설게 만드는 '마법의 빛'으로 각광받게 되었다.

이런 환등기의 기술은 18세기에 들어 한층 더 발전했고, 판타스마고리아(Phantasmagoria)라는 곳도 생겨나면서 대중적으로 유행하게 되었다. 마법 랜턴을 사용하여 해골, 악마, 유령과 같은 공포스러운 이미지를 벽면에 투사하는 환상극장 또는 공포극장은 단순 이미지를 넘어 소설을 이미지화하거나 한편의 이야기 구조가 있는 쇼가 되었다. 이후 환등기는 여러 개의 투사 장치를 이용하여 다른 이미지를 빠르게 전환하는 기술로 발전했으며, 연기와 같은 장치들을 활용하여 그 몰입도를 강화했다. 프랑스를 중심으로 유럽 전역으로 유행하게 되었고, 19세기에는 런던에서 그 인기가 대단했다고 한다.

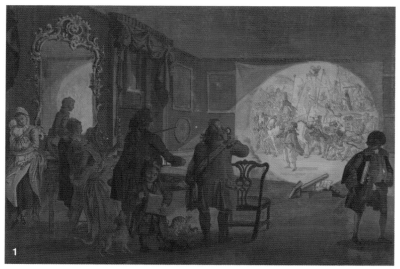

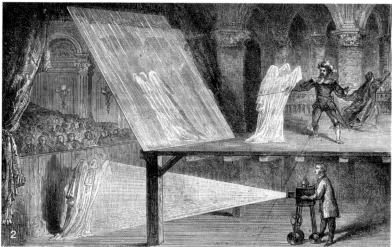

1 폴 샌드비, 〈The Laterna Magica〉,1763, British Museum 소장
2 조 헨리 페퍼&헨리 더크, 〈Phantasmagoria〉, 1876, Jack&Beverly Wilgus 소장

디즈니의 특허 출원

프로젝션 맵핑 또는 비디오 맵핑이라는 용어는 1990년 톰 코델 (Tom Caudell)과 그의 파트너인 데이비드 미젤(David Mizell)이 보잉 (Boeing) 사의 근로자들을 위한 항공기 케이블 조합을 위해 처음 사용하였고, 이 용어가 본격적으로 쓰이기 시작한 건 2008년 이후부터이다. 하지만 이미 1969년 디즈니랜드의 헌티드 맨션(Haunted Mansion, 유령의 집)이라는 놀이시설에서 가상의 이미지를 실제 공간에 투사하는 방식을 취했으며, 디즈니 자체에서 독자적인 프로젝션 맵핑 기술을 발전시켰다. 이후 1991년 디즈니는 프로젝션 맵핑과 관련된 가장 초기의 특허를 출원했고, 제너럴 일렉트로닉스(GE) 또한 1994년 3차원 공간에 있는 컴퓨터 모델의 이미지를 물리적 공간에 있는 해당 물리적 개체에 정밀하게 중첩하는 방법에 대한 초기 특허를 보유하는 등 2000년대 이전까지는 기술 발전을 위해 학계와 기업에서 많은 연구 개발을 시도했다.

그 이후로는 공연장, 테마파크, 엑스포와 같은 세계박람회, 전시회 등 대규모 프로젝트에서 전문적으로 활용되고 있으며, 오늘날 세계 빛축제에서 건물의 입면에 투사하는 방식의 콘텐츠들이 성행하게 되었다.

바닥 프로젝션

바닥 이미지 프로젝션은 거대한 광장에 파사드와 연계해서 영상을 투사하는 경우도 많고, 보행자의 움직임에 따라 영상이 실시간으로 반응

하는 인터랙티브 콘텐츠도 빛축제에서 쉽게 경험할 수 있다.

 프랑스의 미구엘 슈발리에(Miguel Chevalier)는 〈Magic Carpets Bangkok〉이라는 작업을 세계 도심 광장에서 선보였는데, 각 국가의 직물 전통 패턴 등을 디지털 아트로 제작하여 예술적 자원 및 창의성을 함께 체험할 수 있다. 60개의 서로 다른 그래픽 장면이 무작위로 이어지며 지역의 패턴과 색상에서 영감을 받은 모티프와 디지털 유니버스(Pixel. 0&1. USB)의 상징적인 모티프로 구성된다. 수천 개의 패턴이 회전하고 이동하며 잔물결을 이루고 방문자의 움직임에 반응하여 패턴이 변화하는 인터랙션이 생성된다. 방문객은 바닥이 움직이는 느낌을 받음과 동시에 착시와 시각적 유희를 경험한다.

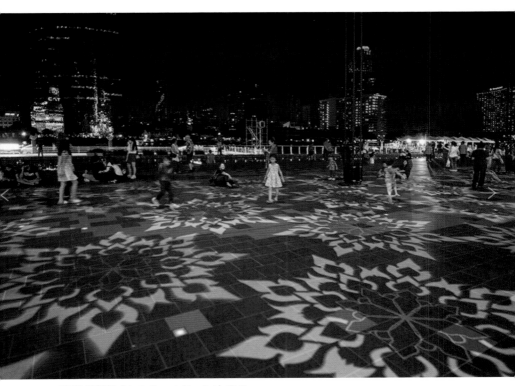

미구엘 슈발리에, 〈Magic Carpets Bangkok〉, 2018

거리 위의 예술, 고보 조명

고보 조명

고보 조명(Gobo Light)은 얇은 금속판이나 유리판에 여러 가지 모양이나 그림을 새긴 것을 비추는 조명 장치로, 과거 무대 조명 분야에서 무대 이미지를 연출하기 위해 적극 활용한 조명 방식이다.

고보(Gobo)라는 용어는 '광학보다 먼저(Goes before optics)' 또는 '광학 사이(Goes between optics)'의 약어이다. 보통 로고 등을 새겨 바닥, 벽으로 투사하기 때문에 연극 무대는 물론 이벤트 디자인에 사용하던 것이 대중화되었다.

고보는 다양한 재료로 제작되는데 일반적으로는 금속과 유리이다. 스틸 고보(메탈 고보)는 금속판에 이미지를 커팅하여 빛을 투사시키는 개념으로 단순한 이미지 연출이 가능하다. 글래스 고보는 하나의 유리판에

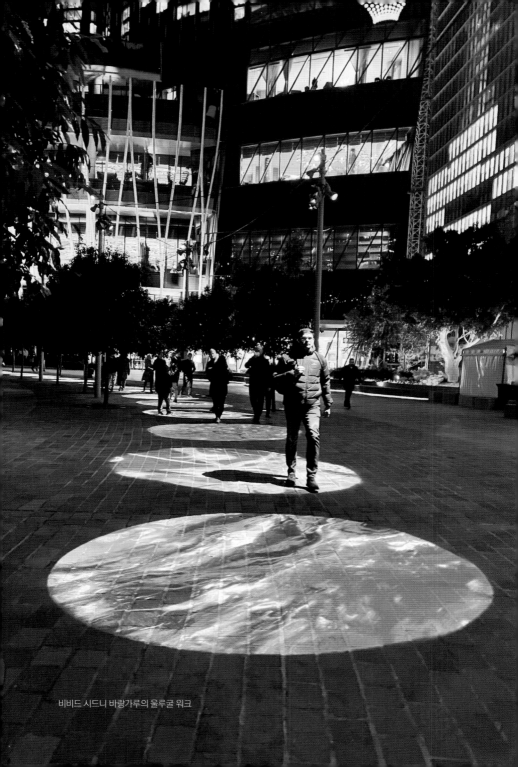

비비드 시드니 바랑가루의 올루굴 워크

색상 코팅을 적용하기 때문에 다양한 색감 표현과 복잡한 이미지 연출이 가능하다.

앞서 설명했듯 고보 조명은 기업 로고 노출 또는 연극무대의 장치로 많이 활용되었으나 최근에는 도시 야간경관에서 주로 활용되고 있다. 특히 범죄예방환경설계인 셉테드(CPTED, Crime Prevention Through Environment Design) 분야에서 적극 활용되어 도시의 안전을 위한 신호 체계(Signage) 역할을 하기도 한다.

빛축제에서는 바닥에 빛축제의 로고 또는 패턴을 반복적으로 연출하여 축제 분위기를 조성한다. 어린이들의 참여도를 높이기 위해 아이들이 직접 그린 그림을 글래스 고보에 코팅하여 아이들의 상상력을 빛으로 표현하기도 한다.

2022년 비비드 시드니에서는 바랑가루(Barangaroo)의 울루굴 워크(Wulugul Walk)를 따라서 약 70개의 애니메이션 고보 프로젝터를 사용하여 지역 예술가의 작품을 보여 주었다. 140개 이상의 맞춤형 다이크로익 유리 고보를 제작하여 고유한 예술작품을 표시했다.

즐거운 산책

2022년 비비드 시드니에서는 140개의 시드니 서부 신진 원주민 작가들의 작품들이 울루굴 워크(Wulugul Walk) 해안 산책로를 가득 메웠다. 호주의 조명 디자인 프로덕션 회사인 맨디라이츠(Mandylights)의

자체 기술로 탄생한 '더 갤러리(The Gallery)'는 약 70개의 고보 조명을 이용하여 길가를 걷는 사람들의 눈길을 사로잡았다. 서서히 움직이는 고보 조명의 특성을 활용해, 빛축제에서는 흔히 발생하는 긴 거리 도보 이동이 끊임없이 변화하는 즐거운 산책으로 탈바꿈되었다. 의미있는 작품들로 지역성과 예술성을 채웠음은 물론이고, 지역에 기반을 둔 산업이 비비드 시드니를 통해 독자적인 기술을 개발하고 성공 사례를 만들었기에 특히 주목할 만하다. 또한 작품의 주 스폰서인 시드니 크라운 호텔로 많은 방문객들을 이끌었다. 고보 조명을 활용한 광장형 콘텐츠는 특정 지역으로 방문객을 이끄는 용도로 활용될 때 더욱 빛이 난다.

해안의 환영

그런가 하면 고보 조명을 쏟아지는 분수 위에 투사하여 일렁이는 움직임을 작품 표현에 사용한 작가도 있다. 루마니아 출신의 미하이 바바(Mihai Baba)는 고스트 쉽(The Ghost Ship) 시리즈를 통해 역사적으로 그 지역을 넘나들던 배를 실제 사이즈로 물 위에 투사시켜 현재와 과거의 창을 만들었다. 고요한 해안선 위에 물이 쏟아지는 소리가 울려퍼지고 그 사이로 바람이 얹어지면 물결이 일렁이고 유령의 배가 출몰한다. 이 유령의 배를 계속 바라보면 을씨년스럽다는 생각보다는 그 일렁임 속에서 평온함을 찾게 된다. 반짝이는 조명예술 작품들 사이에 틈새의 적막을 두어 먼 밤의 지평선을 바라볼 수 있는 작품으로, 물길을

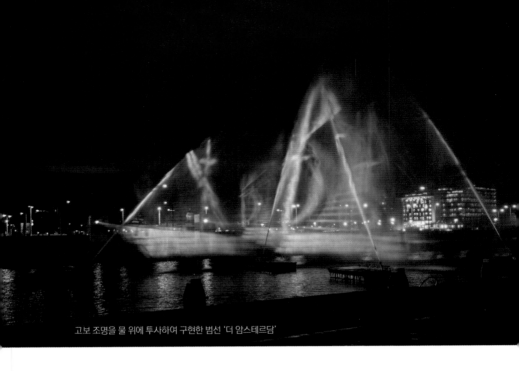

고보 조명을 물 위에 투사하여 구현한 범선 '더 암스테르담'

곁에 둔 빛축제들에서 인기가 많다. 2014년 암스테르담 빛축제에서는 1749년도 첫 항애에서 좌초된 네덜란드 동인도회사의 범선 '더 암스테르담(The Amsterdam)'의 모습을, 2019년 아이라이트 싱가포르에서는 19세기 말레이 해협을 넘나들던 범선 '삼판 판장(Sampan Panjang)'의 모습을 구현해 지역민의 많은 사랑을 받았다.

도시의 놀이터, 조명 조형물

조명 조형물

조명 조형물(Light-Art Object)은 인공조명을 매체로 사용하여 설치물 및 몰입형 환경을 만드는 현대미술의 한 형태이다. 형광등, 네온, LED 조명 등 다양한 인공 광원을 그 자체로 사용하거나 다른 소재와 조합하여 관람객에게 독특한 경험을 전달한다. 특히 빛과 그림자를 응용한 작업은 보는 사람의 공간과 시간에 대한 인식을 비틀어 그 감각을 증폭시키기에 오랜 시간 동안 빛축제에서 다양한 형태로 전시되고 있다. 최근에는 모터 등을 활용한 키네틱 아트(Kinetic Art), 사용자의 행동에 반응하는 상호작용 형태를 통해 관람객의 참여를 유도하는 인터랙티브 아트(Interactive Art)와 거대한 스케일의 공기주입식 조형물들이 도심 속 의외의 장소에 설치되어 시각적 유쾌함과 즐거움을 주며 축제

분위기를 한층 북돋고 있다.

이러한 조명 조형물은 심미성 외에도 사회적·환경적 주제를 전달한다. 기후 변화, 도시화, 기술이 우리 사회에 미치는 영향 등을 표현하며, 계속 진화하고 경계를 넓히는 역동적이고 혁신적인 현대미술의 형식으로 빛축제의 상당 부분을 차지하는 유형이다.

댄싱 그라스(Dancing Grass)

싱가포르는 잘 계획된 도시이면서도 열대우림 기후 지역으로 일조량과 강수량이 풍부해 자연환경 또한 우수하다. 국내에서는 보기 힘든 수종의 거대한 나무들이 도심공원에서 쉽게 볼 수 있다. 홍유리, 김시영 작가는 이러한 도시 풍경이 매우 인상적으로 남아 〈Dancing Grass〉라는 작품을 제작하여 아이 라이트 마리나 베이에서 선보였다.

이 작품은 싱가포르의 다양한 민족이 서로 얽히고설켜 국가 전역에 펼쳐진 울창한 자연 속에서 조화롭게 살아가는 모습에서 영감을 얻었다. 생활 속에서 쉽게 볼 수 있는 소재를 접목하여 다이내믹하고 유쾌하게 표현한 이 작품의 콘셉트는 자연의 기본 요소인 잔디에서 찾았다. 춤추는 잔디에서 관람객이 함께 어우러져 체험하는 것이 주요 포인트이다. 잔디는 매우 작고 볼품없지만 서로의 뿌리가 엉켜 강한 생명력을 발휘하며 지속 가능한 자연을 약속한다. 작가는 이 부분을 싱가포르라는 도시국가의 힘에 비유하고, 이를 싱가포르 지도 형태로 확장했다.

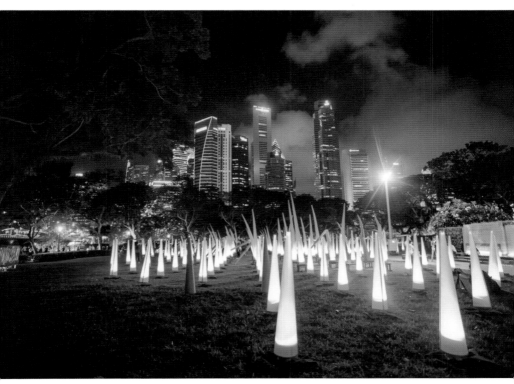

홍유리&김시영, 〈Dancing Grass〉, 2018

작품은 마리나 베이 일대 중 싱가포르 내셔널 갤러리 앞에 위치한 에스플라나데 공원(Esplanade Park)에 설치했다. 1.5m부터 4.5m까지 5단계의 높이를 가진 잔디 프로토타입 200개를 일정 간격으로 배치했다. 사람의 키를 훌쩍 넘는 높이로 인하여 휴먼 스케일에서는 상상할 수 없는 잔디 정글 체험이 가능하다. 잔디는 오뚜기 타입으로 제작하여 전기 팬(Electric Fan)으로 만들어지는 인공 바람과 사람들의 터치로 인해 춤을 추는 듯한 다양한 움직임을 연출했다. 뿐만 아니라 자연 바람에도 반응하여 매우 유기적인 움직임이 가능하다. 실제 춤을 추는 잔디의 모습을 느낄 수 있다. 각각의 잔디에는 LED 조명을 활용하여 밤에는 빛을 내며 성장하는 잔디(Glowing Growing Grass)가 되어 싱가포르 마천루 속에서 자연스럽게 어우러질 수 있도록 했다.

〈Dancing Grass〉는 남녀노소, 국적을 초월하여 사람들의 발길을 유인한다. 잔디를 직접 만지고 안고 느끼는 것은 물론 아이들이 그 움직임을 직접 따라하며 빛축제를 한층 더 즐길 수 있도록 했다. 그리고 아이 라이트 싱가포르를 계기로 스위스 로잔 빛축제와 비비드 시드니에서도 전시하게 되었다.

와우 임팩트, 자이언트 조명 조형물

오늘날 도시 광장에서는 직관적 형태의 거대한 조형물을 쉽게 볼 수 있다. 꽃, 곰, 강아지 등 우리에게 친숙한 동식물을 작가의 해석을 통해

테이블 램프의 형상을 한 자이언트 조명 조형물

다양한 형태와 소재로 한시적 또는 영구적으로 거대하게 설치되며 사람들에게 즐거운 체험은 물론, 포토존으로서의 역할을 하고 있다.

빛축제에서도 거대한 조명 조형물은 방문객에게 강렬한 인상을 심어준다. 자이언트 조명 조형물(Oversized Art Installation)은 보통 공기주입식의 형태를 포함하며, 조명 광원을 내부에 설치하여 연출하거나 테이블 스탠드와 같이 우리에게 익숙한 조명기구들을 거대한 규모로 연출하여 방문객에게 시각적 유쾌함을 전달한다.

유쾌한 캐릭터들

리옹 빛축제에는 매년 '아누키(Anooki)'라는 익살맞고 귀여운 캐릭터가 등장한다. 거대한 공기주입식 조명 조형물로 제작된 아누키는 리옹 도심 광장, 건물에 설치되어 의외성을 연출하거나 3D 프로젝션 맵핑 쇼를 이끄는 영상 콘텐츠 속 주인공으로 등장하여 건물 벽면을 뛰어다니거나 춤을 추기도 한다. 어린이들은 물론 어른들로부터도 많은 사랑을 받아 주요 장소에 전시된다.

아누키는 알래스카를 비롯한 북극 지역 원주민 이누이트(Innuit) 족이다. 아누키는 지구 온난화의 첫 번째 영향을 받은 최초의 기후 난민이며, 이들이 춤추고 노래하고 우리를 웃게 만드는 것은 환경문제에 대한 대중의 인식을 높이는 그들만의 방식이다. 아누키는 2018년 리옹 빛축제의 벨쿠르 광장을 놀이터와 자유의 공간으로 변모시킴으로써 장소의

의외성을 연출하는 공기주입식 조명 조형물, 〈Anooki〉

가치를 재정의했다. 60피트 높이의 거대한 공기주입식 설치물이 내는 빛은 어른들의 마음을 따뜻하게 했으며 아이들을 매료시켰다. 그래서 관객이 수여하는 '2018 Trophy of Lights'를 받았다.

비비드 시드니에서도 자이언트 조명 조형물을 자주 찾아볼 수 있다. 2014년에 설치되었던 〈Giant bunnies:Intrude〉라는 작품은 아만다 패러(Amanda Parer)가 켈리빌(Kellyville)의 더 힐즈 병원(The Hills Clinic)의 후원을 받아 제작한 7m 높이의 대형 조명 토끼이다. 이 작품은 300만 명의 호주인이 우울증, 불안, 성격 장애, 중독 등 조용한 침입자인 정신질환을 겪고 있는 현실을 보여 준다. 또한 래빗 온(Rabbit On) 캠페인의 일환으로, 정신건강과 관련된 낙인을 줄이고 사람들이 자신의 질병에 대해 더 공개적으로 이야기하도록 격려했다.

의외성의 연출

조명 조형물은 단순 조형으로서의 연출 외에도 다양한 응용이 가능하다. 특히 리옹 빛축제는 다양한 형식의 조형물을 잘 활용하는 축제이다.

2014년에는 서아프리카의 하프인 코라의 선율에 맞춰 걸어다니는 〈DUNDU〉라는 거대한 조명 인형이 마치 퍼레이드처럼 축제 분위기를 띄우는 역할을 했다. 마리오네트 인형인 '둔두(DU UND DU)'는 독일어로 '너와 나'라는 뜻을 갖고 있다. 인간의 삶을 은유하듯 인형에 생명을 불어넣어 대중들을 불러들이고 도시를 하나의 축제의 장으로 만든다.

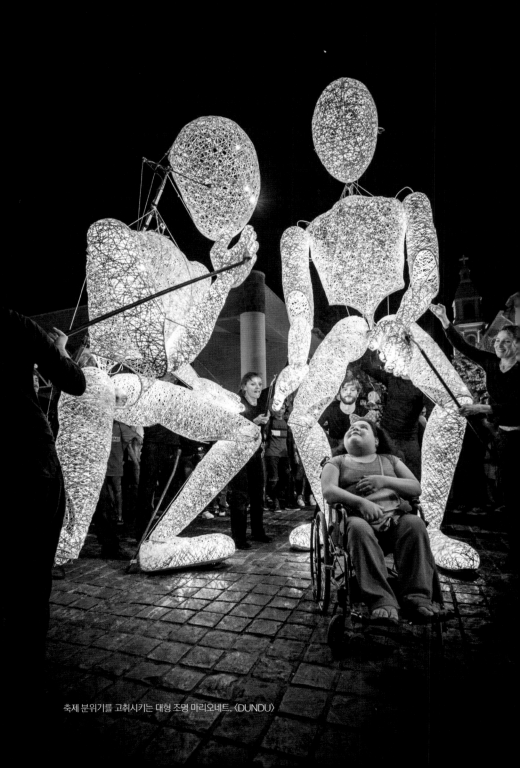

축제 분위기를 고취시키는 대형 조명 마리오네트, 〈DUNDU〉

2019년에는 〈COLOSSES〉라는 환경예술 조형물을 선보였다. 각각 10m 높이의 피규어 형상을 한 조형물은 상승하는 해수면에 의해 위협을 받는 것처럼 보이는 다리의 교각을 지지하고 있다. 조형물은 자연과 대면하는 인간을 의인화하고 있으며, 이를 통해 환경에 직면한 인간의 책임에 대해 질문을 던진다.

2022년 비비드 시드니에 설치된 〈Ephemeral Oceanic〉은 웰시 베이 (Walsh Bay)에 떠 있는 150개의 조명 구체로 마치 웰시 베이가 거대한 거품 목욕으로 변한 듯한 광경이 펼쳐진다. 내부에서 조명을 받으면 무지개 빛깔의 구체가 밤새도록 색이 바뀌며 수면에 끊임없이 빛의 패턴을 투사한다. 태양빛에 반응하는 색을 반사하는 이색성 필름이 있는 투명 소재로 만들어져 낮에는 다양한 각도에서 독특한 빛을 만들어낸다. 〈Ephemeral Oceanic〉은 관객들이 어린 시절 비눗방울을 불며 느꼈던 순수한 기쁨을 추억하게 하며, 삶의 단순한 즐거움에 빠져들기에 아직 늦지 않았다는 것을 상기시킴과 동시에 환경과 사물이 얼마나 쉽게 변하는지를 생각하게 한다.

빈센트 루베르, 〈COLOSSES〉, 2019

빛과 예술

인공 광원을 활용한 설치 작품은 1930년대 바우하우스(Bauhaus)를 설립한 라즐로 모홀리나기(László Moholy-Nagy)라는 독일 예술가가 처음 선보였다. 그는 빛을 예술의 새로운 재료로 사용하는 데 관심을 갖고, 전등, 거울 등을 활용하여 몰입형 상호작용 환경을 만드는 등 키네틱 조각 및 설치 작품 시리즈를 제작했다.

1960년대와 70년대에 이르러서는 미니멀리즘 작가들이 빛을 조각과 설치 예술의 매체로 적극 사용하기 시작했다. 댄 플래빈(Dan Flavin)은 형광등을 이용하여 기하학적 모양과 배열로 설치 작업을 했고, 그 외에도 제임스 터럴(James Turrell), 더글라스 휠러(Douglas Wheeler), 브루스 노먼(Bruce Nauman) 및 로버트 어윈(Robert Irwin) 등이 대표적인 작가들로 현대미술계에 많은 영향을 미쳤다.

그 이후로도 조명예술은 작가들이 점점 더 복잡하고 혁신적인 작품을 만들어 새로운 기술과 재료를 사용하면서 계속 진화하며 확장되고 있다.

라즐로 모홀리 나기, 〈The Light Space Modulator〉, 1930, Harvard Art Museum 소장

댄 플래빈, 〈Untitled〉, 1973, Dia Beacon 소장

더글라스 휠러, 〈Light Encasement〉, 1968, LACAMA 소장

메타버스 시대의 빛, 인터랙티브 기술

모바일 인터랙티브 기술

모바일 인터랙티브 기술(Mobile Interactive Technology)은 스마트폰이나 태플릿PC처럼 휴대가 가능한 모바일 기기들을 통해 다양한 사람, 사물 또는 콘텐츠와 서비스들의 상호작용을 가능하게 하는 기술을 포괄적으로 가리키는 말이다. 일상에서 흔히 사용하는 핸드폰 어플리케이션이나 QR코드, 또는 웹 기반 콘텐츠들은 물론 증강현실(AR), 가상현실(VR) 등 더는 낯설지 않은 기술들까지 다양한 형태가 있다. 사용 용도도 오락은 물론 상업, 교육, 의료 외에 기타 편의기능까지 아울러 우리 삶에 깊숙하게 들어와 있다. 유희를 위해 자주 사용되는 모바일 게임 외에 VR고글을 통한 체험형 영화나 AR을 통한 사진 어플의 필터 기능 또한 모바일 인터랙티브 기술 가운데 하나다.

매우 포괄적인 단어인만큼 적용할 수 있는 곳도 많은데 빛축제에서 눈여겨볼 만한 기술로는 웹 기반 기술과 증강현실이 있다. 웹 기반 기술은 따로 어플을 설치하는 수고 없이 웹사이트 링크(또는 QR코드)만으로도 접근이 용이하다. 그리고 증강현실은 푸시 알림과 위치 추적을 접목하여 관람객들과 실시간으로 소통하며 축제의 경험을 좀더 풍성하게 만들 수 있다.

기획자가 아무리 다양한 조명 장비로 매력적인 이야기를 풀어내도 대부분의 현대인은 모바일 기술에서 벗어나지 못한다. 이미 모바일은 우리 몸의 연장이 되었고, 카카오톡의 프로필 사진은 우리집 대문 문패보다 훨씬 중요해졌다. 때로는 열심히 준비한 축제가 그저 대중들의 프로필 사진 배경을 위한 거대한 세트가 되는 것은 아닌지 하는 의문이 들 정도이지만 회의감보다는 어떻게 발맞춰 갈 수 있을까 하는 깊은 고민이 필요할 때다. 앞으로 더 가속화될 기술과 더욱더 짧아질 대중의 집중도를 고려하면서 개성과 리듬을 유지하는 스위트 스폿을 위해 다양한 시도를 멈추지 않아야 한다.

웹 기반 참여형 콘텐츠

인터랙티브 기술에 가장 접근하기 쉬운 방법은 웹 기반 콘텐츠를 작업에 접목시키는 것이다. 사실 새로운 기술이라고 하기엔 민망할 정도로 이미 견고하게 자리잡은 분야이지만, 아직도 모바일을 통해 간단한 문

자나 사진을 보내는 인터랙티브는 현장에서 인기가 많다.

 일본 최대의 미디어 아티스트 그룹 팀랩(teamLab)의 〈What a Loving and Beautiful World〉에서는 주어진 웹사이트에 그려진 자연의 원소를 골라 위로 스와이프 하면 곧 그 원소를 모티브로 한 애니메이션이 프로젝션 맵핑을 통해 건물에 화려하게 수놓아진다. 사용되는 웹사이트의 UI는 자칫 단순해 보일 수 있으나 친근하고 정교하게 디자인하여 유치하거나 흥미도가 떨어지지 않는다. 또한 그런 웹사이트로 연결되는 QR코드를 건축면의 가장 잘 보이는 곳에 배치하여 관람객이 느끼는 지배권을 최대한으로 끌어올리고 있다.

 사용자가 고른 '꽃 화(花)' 자가 싱가포르 대표 건축물인 아트 사이언스 뮤지엄(Art Science Museum)에 흐드러지는 벗꽃을 수놓을 때면 근사한 그림 한 점을 완성시킴과 동시에 마치 이 건물이 자신의 것 같은 기분이 들고, 잠시나마 오롯이 자신이 만들어낸 도시의 야경을 즐길 수 있게 된다.

소셜 미디어를 활용한 관객과의 소통

 대형 파사드 외에도 모바일 참여를 접목시킨 조명 조형 작품들도 있다. 호주 출신 작가 크리스토퍼 심슨과 이사벨라 베인의 〈MailboX〉는 웹사이트가 아닌 소셜 미디어 트위터를 사용해 접근성을 한층 더 높인다. 관람객이 자신의 트위터에 축제명을 태그해서 메시지를 올리면, 작품의

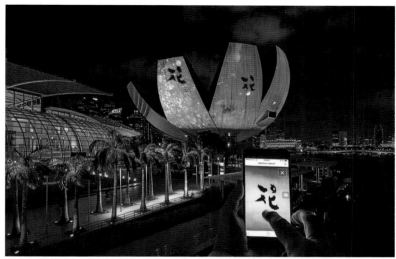

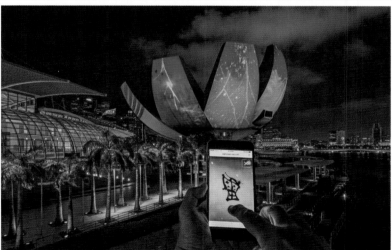

팀랩, 〈What a Loving, and Beautiful World〉, 2016

스크린에 해당 메시지가 뜨는 동시에 작품 입면이 다양한 픽셀 이모지로 변화한다. 가끔 메시지가 뜸하다 싶으면 스크린에 '박수!', '함성!' 등의 메시지를 띄우며 관객을 유도하기도 하는데, 이때 관객들의 함성이 크면 클수록 메일박스가 점점 웃는 모습으로 변화하는 등 마치 살아있는 캐릭터를 보는 것 같은 기분이 든다. 온라인 소통 창구인 소셜 미디어가 우리의 관심을 빼앗는 것이 아닌 현재로 돌아올 수 있는 창구 역할을 한다는 점에서도 의미 있는 작품이고, 현장에서도 매우 매력적인 작품이다. 물론 메시지를 보낸 후 그 메시지와 함께 셀카를 찍으려고 대기하는 사람들이 수두룩하지만, 그 중간에 함성과 박수를 보내주며 주변 관람객들과 소통한다면 더 즐거움을 느낄 수 있을 것이다.

증강현실 작품과 축제의 확장

증강현실(Augmented Reality)은 사용자의 시각에서 보이는 현실세계 위로 그에 상호작용하는 정보나 가상의 물체 등을 실시간 겹쳐서 보여 주는 기술로, 우리에게 가장 익숙한 예는 사진 어플 속의 다양한 필터들이 있다. 다양한 기술회사들이 증강현실만을 위한 기기들을 개발해서 출시하고 있지만 아직까지 대중적으로 상용되는 제품은 없다. 현재 시점에서는 대부분 모바일이나 태블릿PC의 화면을 통해 적용되고 있다.

최근에는 증강현실을 단독 작업 매체로 사용하고 있는 낸시 베이커 카

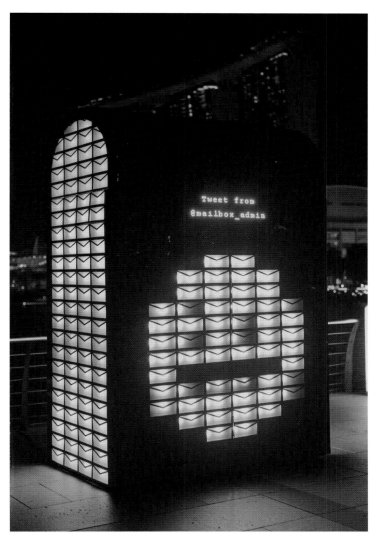

크리스토퍼 심슨&이사벨라 베인, 〈MailboX〉, 2018

힐(Nancy Baker Cahill) 같은 뉴미디어 작가도 있지만 아직은 대부분의 작가들이 작업의 연장으로 사용하고 있다. 최근 빛축제에서 선보인 예로는 유하 로우히코스키(Juha Rouhiski) 작가의 〈Swan Song〉이 있다. 럭스 헬싱키의 아트 디렉터이자 조명예술 작가인 유하 로우히코스키는 보통 조명 조형 작업 위주로 선보여 왔는데, '보이는 것과 보이지 않는 것, 실존하는 것과 위태로운 것'에 대해 생각하게 되었고, 빛도 사실은 물성이 없다는 점에서 영감을 얻어 증강현실 작업에 도전해 보기로 했다고 한다. 그렇게 완성된 〈Swan Song〉은 헬싱키 도심 광장 위에 흡사 레이저 빛과 같이 위태롭게 깜빡이는 외줄 위로 아슬아슬하게 걸어가는 발레리나의 모습을 담았다. 한 편의 공연을 보는 듯한 이 작품은 모바일로 사진을 찍으며 작품의 메시지를 보느라 분산되는 관람객들의 관심을 역설적이게도 다시 모바일을 통해 빛축제에 집중시킨다. 사랑하는 사람들과 함께하기 위해 빛축제를 방문해서 아까운 시간을 기술에게 빼앗기게만 하지 않고, 빛축제의 철학에 맞는 다양한 콘텐츠를 시도하며 새로운 방향을 찾아가야 할 것이다.

이렇게 작업 매체로 사용되는 경우 외에도 증강현실의 특성을 적극 활용하여 모바일 가이드의 일부로 사용하기도 한다. 아예 축제 어플리케이션에 증강현실 코너를 따로 마련하여 축제 외의 기간에도 즐길 수 있게 하는 경우도 있다. 예를 들어 시그널 프라하에서는 매년 축제 경로와 프로그램을 안내하는 어플리케이션인 '시그널 앱(SIGNAL APP)'을 함께 운영하고 있다. 2021년부터는 어플리케이션 속에 증강현실 작품을

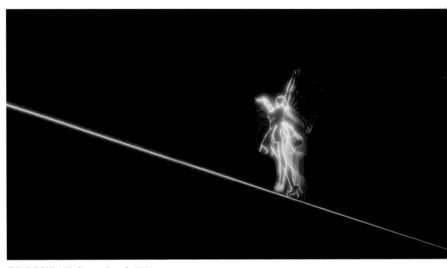

유하 로우히코스키, 〈Swan Song〉, 2023

위한 코너를 따로 만들어 축제 기간에는 물론이고, 축제 이후에도 프라하 곳곳에 설치된 증강현실 작품들을 만날 수 있다. 코로나19 팬데믹 당시 사회적 거리두기의 일환으로 시작된 이 코너는 이제는 축제 기간 외에도 관객들과 소통할 수 있는 매개체로 적극 활용되고 있다.

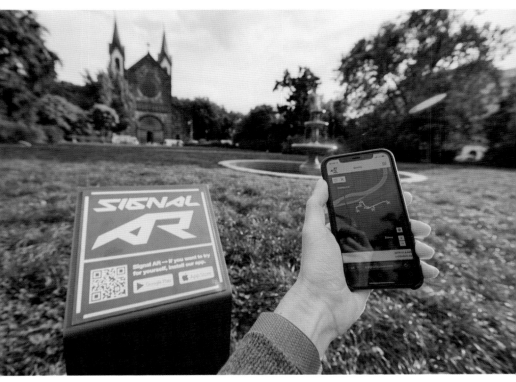

SIGNAL APP

도시를 변화시키는 빛

17세기~18세기 유럽에서는 왕권 강화의 목적으로 정원에서 일부 조명장치와 함께 화려한 불꽃놀이를 통해 관중들에게 큰 감동을 주었다. 오늘날 조명 기술의 발전은 더 큰 스케일로 장시간 유지되는 빛축제를 전 세계적으로 증가시켰다.

빛축제는 도시 마케팅 전략 차원에서 관광객들을 매료시키고 투자를 유치하며, 경제 불황과 사회적 불평등을 극복할 수 있는 기회를 제공한다. 이는 조명 기술이 발전하며 생겨난 4가지의 특성을 통해 더욱 창의적이고 사회적 잠재력을 발휘할 수 있게 되면서 가능해졌다.

첫 번째는 우리가 익숙하게 알고 있던 도시경관을 조명 예술을 통해 비일상적인 체험을 가능하게 한다. 두 번째는 조명 기술을 통해 장소성을 강화한다. 세 번째는 빛으로 도시와 사람의 생생한 상호작용을 가능하게 한다. 마지막으로 조명과 관련된 전문가들이 실험적이고 근사한 아이디어와 기술을 선보일 수 있는 기회를 제공할 수 있다.

익숙한 도시 낯설게 하기

빛축제로 새로운 빛의 옷을 입은 도시는 추운 날씨로 움츠러든 사람들에게 감성적인 온기와 즐거움을 전달한다. 이러한 빛은 일상적 도시의 야간경관과는 매우 다른 모습이다. 사람들은 익숙했던 도시에서 비일상적 체험이 가능하다. 추운 날씨와는 상관없이 그것에 매료 또는 몰입될수록 우리의 감각은 더 활발하게 반응하고, 함께한 사람들과 느낀 유쾌한 자극은 소중한 추억으로 남는다. 그렇다면 을씨년스러운 겨울밤 도시의 모습을 변화시키는 빛축제는 어떤 의미와 가치가 있을까?

우리 기억 속에 있는 겨울철 도시의 밤의 빛을 떠올려보자. 백화점 전면을 장식하는 크리스마스 조명, 오픈 스페이스나 실내에 설치된 반짝이는 크리스마스 트리, 또는 청계천을 따라 설치된 루미나리에, 유등 축제를 쉽게 연상할 수 있을 것이다. 이러한 빛들은 그동안 춥고 시린 겨울

철의 기억을 따뜻하게 만들어 주었다. 더 나아가 조명 예술에 기반을 둔 최근의 빛축제들은 일반적으로 인식하거나 또는 무관심하게 지나치는 장소를 색다르게 보이게 하는 기술들을 좀더 적극적으로 활용하고 있다. 프로젝션 맵핑이 가장 대표적인 기법으로, 익숙한 장소에서 비일상적 체험이 가능하도록 한다.

빛축제가 열리는 시기의 도시에서는 이색적인 경험을 할 수 있다. 다양한 빛의 옷을 입은 건축물, 도심의 광장과 보행로 등은 우리가 매일 다니던 장소를 낯설게 인식하게 한다. 우리가 알고 있던 빌딩은 건축의 입면에 투사되어 맵핑된 영상의 이미지로 인해 마치 꿈을 꾸는 듯 일그러지거나 왜곡되고, 무너지거나 새롭게 솟아나며, 색상과 재질이 변화되어 전혀 예상치 못한 건축의 모습으로 바뀐다.

안토니 가우디가 설계한 사그라다 파밀리아(Sagrada Familia) 성당 입면(탄생의 파사드)에 모멘트 팩토리(Moment Factory)가 연출한 〈Ode à la Vie〉는 성당 입면의 수많은 부조들이 빛으로 깨어나 살아 숨쉬는 듯한 예수의 탄생을 경험할 수 있다.

마리 장 고데(Marie-Jeanne Gauthé)가 리옹 테로 광장(Place des Terreaux)의 건축 입면에 선보인 〈Transe Nocturne〉은 광장 중앙에 있는 말 동상으로부터 영감을 얻은 작품이다. 빛으로 깨어난 말 다섯 마리가 리옹 시청과 시립미술관을 뛰어다니며 그 속도감에 의해 건축이 일그러진다. 오래된 건축물들이 살아 숨쉬는 듯한 색다른 경험을 프로젝션 맵핑의 기법을 통해 생동감 있게 전달할 수 있다.

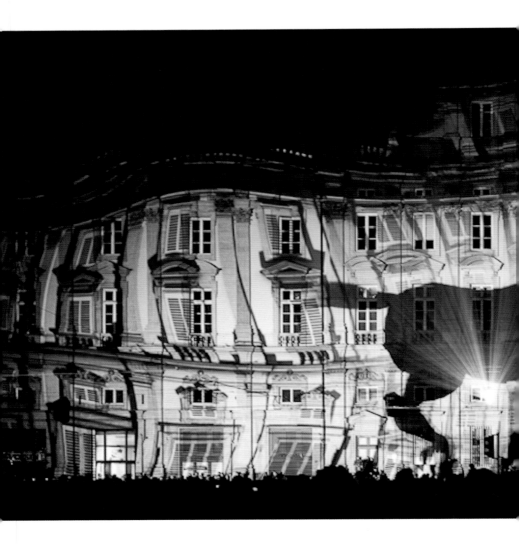

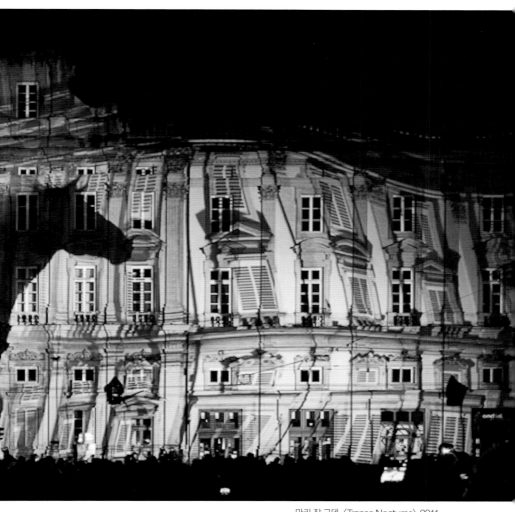

마리 장 고데, 〈Transe Nocturne〉, 2011

최근의 빛축제는 작가들의 상상력에 의해 사람들이 익숙한 공간을 낯설게 상상할 수 있도록 하고, 다양한 시선으로 세상을 바라볼 수 있는 가능성을 열어주고 있다.

일본 도시재생 지역의 일루미네이션

일본의 대도시들은 겨울철 일루미네이션(Illumination)이라는 방식을 통해 도시를 화사하고 몽환적으로 변화시킨다. 특히 대규모 도시재생의 교과서로 불리는 도쿄 미나토구의 롯폰기 힐스(Roppongi Hills)와 도쿄 미드타운(Tokyo Midtown), 시오도메(Shiodome) 등 복합용도개발(Mixed-use Development)된 공간에서 주도적으로 설치한다. 도시재생 후, 겨울철 이 공간에서 도시의 문화적인 면모를 강조하고, 공간에 활력을 불어넣기 위해 2000년대 초반부터 시작하여 매년 유사한 주제와 방식으로 전시해 왔다. 기간은 조금씩 다르지만, 통상적으로 11월 중순에서 2월 초까지 각 공간을 관리하는 회사에서 주최하여 화려한 일루미네이션을 설치한다. 이 기간에만 한 장소에 대략 7백만 명이 방문한다고 한다. 약 70만 개의 쿨화이트와 블루 LED 도트 조명이 약 400m의 가로수에 설치된 롯폰기 힐스의 케야키자카 거리(Keyakizaka Street)는 마치 겨울왕국을 도쿄 도심으로 옮겨 놓은 것 같은 분위기를 자아낸다.

특히 도쿄 미드타운에서 펼쳐지는 일루미네이션은 아늑함이 느껴지는

외부 정원에 설치되어 밤이 되면 한층 더 신비로운 분위기가 펼쳐진다. 2000sqm의 잔디밭 위에 LED 도트 조명 28만 개가 설치되는데, 평소에는 미드타운 잔디 정원으로 불리다가 이때만큼은 '스타라이트 가든(Starlight Garden)'이라 불리며, 우주 공간으로 여행을 떠나는 경험을 할 수 있다. 7분 내외의 음악을 따라 블루와 화이트의 LED 조명, 행성의 형상을 한 조명 인스톨레이션과 포그와 같은 연출 효과들이 더해져 매초 다른 장면들이 연출된다.

카레타 시오도메는 서울 용산의 철도 유휴부지 같은 곳이다. 도쿄의 관문 같은 역할을 했던 미나토구 지역이 운송 수단의 발전으로 그 기능이 쇠퇴하자 이 일대 최초로 도심재개발 사업이 진행되었으며, 상업, 방송, 주거 등의 복합 용도 시설로 이루어져 있다. 그중 카레타 시오도메는 각종 상업시설과 문화시설이 함께하는 복합공간으로, 겨울철엔 이곳의 일루미네이션 쇼를 보기 위해 일부러 찾아올 정도로 유명하다. 광장에 설치된 푸른색의 일루미네이션은 음악과 함께 한층 더 환상적인 느낌을 자아내며 주간의 평범한 쇼핑센터의 입구가 빛을 통해 기적처럼 바뀐다.

코로나 시기를 제외하고 10여 년째 계속 이어져 오고 있는 겨울철 도쿄의 대표적인 관광상품이다. 복합 용도 개발사들이 공간 마케팅 차원에서 겨울철 한시적으로 빛을 통해 익숙한 곳을 낯설게 하여 이 공간을 찾는 방문객에게 새로운 경험을 제공하고, 동시에 상업시설의 매출로 연계될 수 있게 한 성공적인 빛 활용 사례이다.

롯폰기 힐스의 케야키자카 거리 크리스마스 일루미네이션

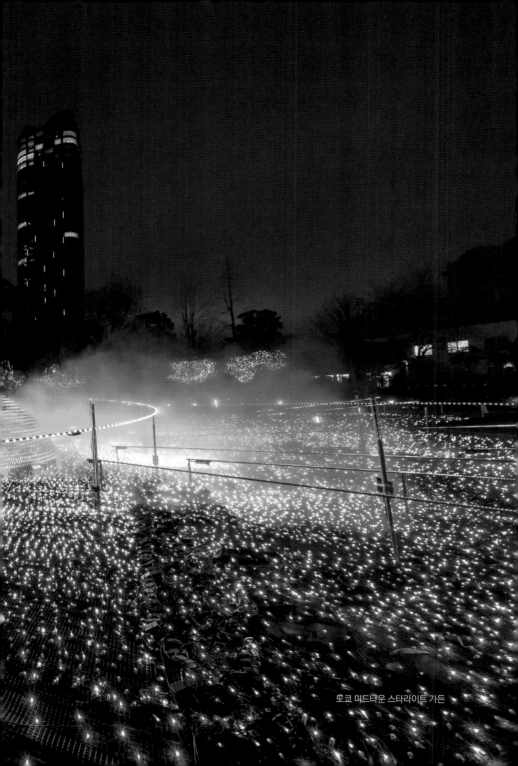

도쿄 미드타운 스타라이트 가든

플레이스메이킹

오늘날의 빛축제는 도시 브랜딩 전략의 일부로, 도시의 새로운 공간과 건축, 도시재생 등의 의미를 알리는 고차원적인 도시 마케팅 툴로 활용된다. 또한 플레이스메이킹의 역할을 하며 지역민들의 일상적인 환경을 새롭게 변화시켜 그들의 지역 소속감을 한층 두텁게 할 수 있다. 또한 빛이라는 매체를 통해 쉽게 간과하고 있었던 일상 속 기념비적인 이벤트나 에피소드를 새롭게 경험할 수 있게 한다. 일례로, 베를린 장벽 붕괴 25주년을 기념하며 2014년 크리스토퍼(Christopher)와 마크 보더(Marc Bauder)는 ⟨Lichtgrenze⟩라는 작품을 선보였다. 이 작품은 8,000개의 백색 고무 풍선을 가는 막대 위에 설치하여 약 15km의 빛의 길을 만들었다. 빛의 길의 끝에는 역사적인 영상을 스크린에 투사했고, 이틀 후 헬륨으로 채워진 풍선이 동기화되어 장벽의 위엄과 융합하는 동·서베를

크리스토퍼&마크 보더, 〈Lichtgrenze〉, 2014

린을 상징하도록 했다. 이 작업은 1989년 분단된 동·서베를린이 드라마틱하게 통합되면서 새로운 도시 정체성이 형성되는 것을 상징적으로 상기시켜 준다.

전략적 새로운 공간으로의 초대

리옹 빛축제는 보통 시청과 벨쿠르 광장을 중심으로 아름다운 건축물이 많이 있는 론(Rhône)강과 손(Saône)강 사이의 구시가지와 르네상스 지구이자 유네스코 세계유산 지역인 손강과 푸르비에 언덕 사이의 올드 리옹(Vieux Lyon)에 대부분의 작품들이 집약적으로 전시되어 있다. 빛축제의 작품들은 대부분 도보로 움직일 수 있는 거리에 설치되어 있다. 늦은 시간에는 도로의 차량이 통제되기도 한다. 또한 유명한 레스토랑이나 호텔도 대부분 구시가지에 위치하기 때문에 빛축제를 위해 리옹을 방문한 사람들은 대체로 신시가지를 방문할 기회가 없다. 그만큼 리옹 빛축제를 위해 방문한 300~400만 명의 사람들의 움직이는 동선은 매우 한정적이라고 할 수 있다. 그래서 리옹시에 새로운 공간을 개관했을 때, 이 장소에 다양한 조명 작품을 설치하여 사람들이 그 공간을 체험해볼 수 있게끔 빛축제 프로그램을 구성했다. 리옹 빛축제는 이렇게 새로운 공간을 알리기 위해 작품들을 곳곳에 전시하는 영민함을 보이고 있다.

2014년에는 쿱 힘멜블라우(Coop Himmelblau)라는 비정형 건축물

로 유명한 세계적인 건축사무소에서 설계한 콩플뤼앙스 박물관(Musée des Confluences)이 오픈하여 콩플뤼앙스 지구까지 축제 경로가 확장되어 리옹시의 다른 면모를 체험할 수 있게 했다.

또 다른 예로는 콩플뤼앙스 지역이 있다. 콩플뤼앙스(Confluence)는 두 강의 합류 지점을 뜻하는 단어로, 리옹 반도의 남단 즉, 론강과 손강이 만나는 지역 일대를 말한다. 과거 이 지역엔 교도소와 탄약공장, 섬유공장, 도매시장 창고 등이 있었다. 하지만 산업의 쇠퇴와 함께 슬럼으로 변화하는 등 도시의 기능을 잃은 지역이었다. 90년대 후반부터 두 강의 정비사업과 동시에 콩플뤼앙스는 두 강이 만나 이루는 아름다운 경관을 복원하는 등 대규모 도시재생사업을 시작하여 단계별로 업무, 상업, 주거, 문화시설과 수변공원을 조성했다. 쿱 힘멜블라우 뿐만 아니라 크리스티앙 포잠박(Christian Portzamparc), 장 누벨(Jean Nouvel) 등 세계적인 건축가들의 다양한 현대건축 디자인을 이곳에서 볼 수 있다. 리옹 빛축제는 이런 도시재생 공간들에 방문객들을 초대할 수 있는 작품들을 적극적으로 선보였는데, 특히 크리스티앙 포잠박이 설계한 론알프스 지역 의회(Rhone-Alpes County Council)의 아트리움에서 펼쳐진 작품이자 공연인 〈Cathedral of Water and Light〉는 아름다운 조명의 빛들로 공간을 가득 채워 분위기를 압도한다. 지휘자의 지휘에 따라 빛과 워터스크린이 연주되고 이어 웅장한 성가대와 소프라노의 천상의 소리로 이 공간이 ��, 채워진다. 최첨단 기술이 사용되지는 않았지만, 빛, 소리, 물로 이루어진 하모니가 아름다운 작품이다.

론알프스 지역 의회 아트리움에서 펼쳐지는 〈Cathedral of Water and Light〉

콩플뤼앙스 이너하버(Inner Harbor) 쇼핑몰의 수변공간에는 빛나는 거대한 구체 수십 개가 설치되어 시각적 경쾌함이 연출된다. 관람객이 터치패드를 드럼처럼 치면, 그 속도에 맞게 빛의 색이 변화하는 인터랙티브 조명 조형물도 있다. 공간의 성격에 맞게 엔터테인먼트 요소가 있는 작품으로 구성된 것이다.

2018년에도 축제 경로에 새로운 장소가 추가되었다. 800년 이상 리옹의 상징이자 웅장한 건축물인 그랜드 호텔 디외 리옹(Grand Hôtel-Dieu Lyon)이 리뉴얼 오픈하여 론강을 따라 많은 조명작품을 배치했다. 보통 빛축제의 작품들은 도심 곳곳에 배치되어 있어 자유롭게 관람할 수 있기 때문에 작품 관람 운영상 동선 계획이 필요치 않지만 그랜드 호텔 디외 리옹에서는 강제 동선을 설정하여 장시간 줄을 서서 입장하게 했다. 5성급 호텔인 이곳은 상업시설, 고급 바와 레스토랑으로 새롭게 리뉴얼 되긴 했지만, 800년의 역사가 오롯이 담긴 공간이기 때문이다. 중세시대부터 순례자와 가난한 사람들의 안식처였으며, 15세기에는 병원으로 활용되다가 2차 세계대전으로 훼손되는 등 오랜 이야기가 켜켜이 누적된 공간인 것이다. 리옹을 중심으로 활동하는 테트로(TETRO)라는 작가는 이 건축물의 역사와 이야기를 재해석하여 거울 소재의 기념비 인스톨레이션을 선보이기도 했다. 이 외에도 많은 작품이 설치되어 있어 리뉴얼한 공간을 적극적으로 탐색할 수 있다.

빛축제는 작가들의 작품 전시의 장이기도 하지만 도시의 역사를 알리는 도시 브랜딩 전략이기도 하다.

1

2

도시와 사람의 상호작용

 빛은 상호작용을 가능하게 하고 유희적이며 접근이 쉽다. 그리고 이런 특성은 빛축제를 통해 도시와 사람들이 교류할 수 있는 기회를 제공한다. 더 나아가 사회통합과 커뮤니티 참여, 네트워크 구축 등의 유대감을 재확인할 수 있도록 한다.

 지역사회뿐만 아니라 다른 국가의 각 도시 및 젊은 이민자들과 협력해서 다양한 커뮤니티와 지역사회의 결합을 촉진하기도 한다. 스코틀랜드 출신의 크레이그 모리슨(Craig Morrison)은 핀란드, 네덜란드 팀과 협력하여 〈Beacon Of Light〉라는 작품으로 2022년 리옹 빛축제에 참여했다. 이 작품은 소외된 지역에 거주하는 젊은 이민자들과 함께 작업했으며, 환경을 고려하여 에너지 소비량이 적고 이산화탄소(CO_2)를 흡수할 수 있는 소재를 활용했다. 특히 이 프로젝트는 리옹 빛축제뿐만 아니

라 핀란드 이위베스퀼레시의 '빛의 도시(City of Light) 축제', 네덜란드 아인트호벤시의 '글로우(Glow)'에서 순회 전시를 하며, 지역민들의 조명에 대한 인식을 높이고, 커뮤니티 구성원이 예술작품과 상호작용하고 빛으로 놀고 배울 수 있는 기회를 제공하는 계기를 만들었다.

문화예술 공공재로서의 역할

사회가 발전하면서 문화예술이 공공재로 인식되고 있다. 문화예술 향유는 인간의 기본권이며, 사회의 문화예술에 대한 지원 방식이 사회 구성원의 삶의 질을 판단하는 기준이 되기도 한다. 특히 빛축제는 일정 기간 동안 도시의 랜드마크, 광장 등 역사성, 문화성이 높은 익숙한 장소에 최첨단 빛의 기술과 예술성이 결합된 작품을 설치하여 남녀노소 누구나 쉽게 접근할 수 있는 빛의 미술관으로 변화시킨다.

빛축제가 아직은 민간보다는 지자체 정부 등의 기획과 주도로 도시 브랜딩, 지역경제 활성화, 지역 아티스트 참여 고취 등을 위해 활용되고 있다. 공공재로서의 역할 덕분에 대중의 삶에 깊게 연결되어 문턱 낮게 문화예술을 즐길 수 있게 되었다. 빛축제는 지역의 예술가들과 협업을 이뤄 다양한 작품을 경험할 수 있게 하여, 지역의 예술 환경을 발전시키고, 저변을 확대해 건강한 생태계를 구축하고 있다.

빛축제의 작품들은 사적 미술(Private Art)과는 달리 누구나 접근 가능한(Public Access) 열린 미술이자 공공 미술이기에 예술성과 대중성

의 균형을 갖추는 것이 중요하다. 그렇기 때문에 빛축제에서 전시되는 대부분의 미디어아트 또는 조명 조형물들은 환경 등과 관련된 전 세계인이 공감할 수 있는 이슈를 창의적으로 해석한 작품이나 대중적 이해가 높은 작품들 또는 시민들이 쉽게 참여가 가능한 작품들로 조성되는 편이다.

크리에이티브 허브

　신진 작가는 빛축제 주최 측의 공모를 통해 아이디어를 제안할 수는 있지만 제작에 여러 가지 제약이 따르기 때문에 당선되기 어려운 게 현실이다. 하지만 이 문턱을 넘어 세상에 나와 반응이 좋은 작품은 다른 해외 도시의 빛축제를 기획하는 조직의 운영자들에게 관심을 받게 된다. 뿐만 아니라 각종 예술 축제들이나 공공예술 기획 감독들에게서도 많은 문의를 받게 된다. 이렇듯 빛축제가 지속적으로 이어지며 브랜드가 되면 지역의 신진 작가들과 세계를 이어주는 크리에이티브 허브로서의 역할을 톡톡히 하게 된다.

　리옹 빛축제의 주요 캐릭터인 아누키(Anooki) 조명 조형물은 프랑스를 넘어 해외에서도 공공 미술품으로서 전시를 많이 하게 되었다. 예술 대학 학생 신분으로 비비드 시드니에 처음 참여했던 아미고 앤 아미고

세계의 빛축제에서 활발한 활동을 이어오고 있는 아미고 앤 아미고의 조명 작품

〈Amigo&Amigo〉도 이후 작품들을 세계의 다양한 빛축제에 소개하며 활발한 활동을 이어 오고 있다.

이렇듯 크리에이티브 허브로서의 역할을 위해 세계의 빛축제들은 다양한 시도를 하고 있다. 신진 작가 발굴을 위해 비비드 시드니에서는 헝가리 출신의 프로젝션 맵핑 분야 최고 전문 아티스트 라임라이트〈Limelight〉와 함께 마스터 클래스〈Master Class〉와 같은 프로젝션 맵핑 아카데미를 개최해 신진 아티스트들에게 고급 기술을 전수하며 지속적으로 성장할 수 있는 발판을 마련했다. 또한 싱가포르의 아이 라이트는 폴란드, 뉴질랜드, 미국 등지의 빛축제들과 작가 교환프로그램을 진행하여 지역 신진 작가들의 해외 진출 기회를 제공하고 있다.

축제가 시작되려면

인류의 출현과 더불어 축제가 생겼다. 축제의 형식이 시대 상황에 따라 변한 것은 인간의 사회적 욕망도 그에 따라 달라지기 때문일 것이다. 처음에는 공동체의 안녕과 화합을 위해 축제를 시작했으나 노동이 줄어들면서 재미와 유희를 추구하게 되었다. 현대에 들어서는 고단한 삶으로부터의 탈피, 휴식이자 치유가 그 목적이 되었다. 미래사회에서는 새로운 변곡점으로서의 축제가 필요할지도 모른다.

지구 상의 크고 작은 도시에서 저마다의 방식대로 고유의 정체성을 담아 빛축제를 하고 있지만 누구나 가고 싶어 하는 빛축제는 그리 많지 않다. 이는 지리적인 접근성이나 홍보 그리고 축제 규모의 문제일 수도 있겠지만 그보다 더 중요한 것은 도시의 정체성, 축제의 스토리, 콘텐츠 기술 그리고 적용된 조명 기법 등이 '가보고 싶은' 축제와 '가 볼 필요가 없는' 축제를 가른다.

그렇다면 한국의 빛축제에는 무엇을, 어떻게 담아내야 '가보고 싶은', '지속적으로 기대하게 되는' 빛축제가 될 수 있을까? 그리고 그것을 실현하기 위해서는 어떤 노력이 필요할까?

스토리텔링과 정체성

성공적인 빛축제를 살펴보면 몇 가지 공통점이 존재한다. 그 첫 번째
가 빛축제를 통해 도시의 위상이 달라져 시민들에게 환영받고 있다는
점이다.

빛축제는 도시의 활성화를 통해 경제적인 면에서 이익을 가져다 줄 수
있지만, 시민들의 입장에선 인공조명으로 인한 빛공해나 과하게 발달해
가는 밤문화를 두 손 들어 환영할 일이 아닐 수도 있다. 이러한 시민들
의 지지를 이끌어 내기 위해서는 빛축제의 규모나 화려한 신기술을 접
목하는 등의 형식이 아닌 그 도시에 대한 정체성을 어떻게 빛축제에 녹
여낼 것인가에 대한 방식으로 접근하여 이에 대한 합의와 공감대가 형
성되어야 한다.

새로운 조명 기술과 디지털 기술, 다양한 디바이스, 타 분야의 접목, 예

술가와의 협업 등 성공적인 행사의 요소들을 뒤범벅한 듯한 빛축제들이 세계 여러 도시에서 앞다투어 개최되고 있지만 리옹 빛축제의 아성을 넘어서지 못하고 있다. 리옹 빛축제가 세계 1위 자리를 굳건히 지키고 있는 이유는 바로 전통에 근거한, 단단한 스토리텔링이 있기 때문이다.

아주 오랜 세월 동안 리옹 시민들은 창에 초를 밝힘으로써 가족의 건강과 안녕을 기원했다. 빛으로 가득한 도시의 모습은 공동체의 기복을 담은 상징적인 모습으로 기억되었을 것이다. 그렇게 각인된 도시의 빛이 빛축제로 발전하고 이를 통해 도시의 위상은 점점 높아지고 있다. 그들이 기원한 복으로서의 빛축제를 지속하기 위해 지자체와 시민 모두가 지지와 수고를 아끼지 않는다.

우리는 리옹의 전통이 시작되던 과거의 그 시점을 경험한 적도 없고, 리옹에 살아 그 전통을 지켜본 적도 없지만 그 이야기의 정서에 공감하고 빛축제를 즐기는 모두의 마음과 동화되어 축제를 즐기게 된다.

즉, 빛축제 전반에 그려지는 이미지가 그 도시에서 시작되고, 그 도시의 문화적, 역사적, 사회적 경험이 담긴 보편적으로 향유되는 '이야기'를 담은 콘텐츠가 동반되었을 때 도시는 더욱 선명해지며 그 감동은 극대화될 수 있는 것이다.

5천 년 역사를 가진 우리나라는 도시마다 역사 이야기 하나쯤은 가지고 있다. 도시의 정체성 문제는 도시 가치를 결정하고 발전 방향을 좌우할 정도로 그 의미가 커져 감동 스토리를 건져 올리는 것은 매우 중요한 과제가 되었다.

문화재청 주관으로 실시되는 세계유산 미디어아트 사업은 문화유산과 첨단기술의 만남을 통해 문화재를 새롭게 정의하고 새로운 가치를 만들어 내고 있다. 2021년 수원화성 미디어아트 쇼에서 정조의 꿈, '만천명월주인옹(萬川明月主人翁自序)'을 스토리텔링하여 깊은 감동을 이끌어 낸 바 있다. 프로젝트 기획팀은 수원화성을 축조한 정조가 창덕궁 존덕정 현판에 써두고 늘 바라보았던 글귀 '만천명월주인옹'에서 영감을 얻었다. 모든 시민이 즐길 수 있는 빛을 수원화성에 입힌다는 전략으로 정조가 평소에 중요시했던 4가지 사상-문(文)·무(武)·예(禮)·법(法)-을 미디어아트 콘텐츠에 담아 정조의 꿈을 품은 유토피아적 시공간으로 수원화성을 재탄생시키고자 했다.

정치, 역사, 문화의 중심지인 광화문 일대도 변했다. 양반들만이 걸을 수 있었던 육조거리와 차량으로 가득했던 세종대로가 광화문 광장의 조성으로 사람을 위한 공간이 되었다. 나아가 매년 겨울, 시민을 위한 빛 이벤트, 미디어 페스티벌이 열린다. 누구나 무료로 즐기는 빛 이벤트가 과거 양반들의 전유공간이었던 공간에서 열린다는 사실은 광화의 유래인 '광피사표 화급만방(光被四表 化及萬方)'의 정신, 빛이 사방을 덮고 가르침이 만방에 미친다'는 의미와 맞닿아 있다.

공간 곳곳에 숨어 있는 이야기가 빛축제를 통하여 재조명되고, 그 이야기가 빛을 통해 선명해질 때 감동은 더해지고 공간은 그 가치를 회복하게 되며 도시 전체의 새로운 가치 부여로까지 이어질 수 있다.

빛축제의 캔버스 역할을 하는 건축물에는 대부분 한 시대의 문화와

역사가 반영되어 있어 문화유산 자원으로 공간의 브랜딩도 가능하다. 광장이나 공원과 같은 오픈 스페이스는 사람이 걷고, 서성이고, 머물고, 모이고, 앉아서 휴식을 취하는 가장 대중적 공간이다. 무대와 객석이 없이 개인의 방식으로 빛축제를 즐기는, 누구에게나 공평하게 즐길 기회가 주어져야 하는 장소가 되어야 한다. 이곳에서 사람들은 각자의 이야기를 만들 기회를 제공받으며 그렇게 만들어진 개인 기억의 축적으로 또 다른 이야기의 구성을 기대할 수 있다.

유구한 역사와 독특한 문화적 특징을 갖는 우리나라는 공동체를 형성해 온 장소와 문화적 기억에 기반한 이야기를 이끌어 내고 그것을 매개로 한 이야기들을 빛축제에 담아 내면 큰 가치가 있을 것이다.

디지털 기술의 발달 역시 스토리텔링의 중요성을 더하는 데 한몫한다. 기술을 통해 내용을 표현하는 방식이 보다 생생하게 전달되어 사람들에게 확장된 감동을 남길 수 있게 되었다. 따라서 기획자가 전달하려는 이야기와 참가자들이 얻고자 하는 만족의 성격을 명확하게 규정하는 과정이 더욱 중요해졌다. 결과적으로 그 도시의 문화적인 특성이나 역사 등 그들만의 독특한 경험을 담은 주제를 끌어내기 위해 스토리텔링 부분에 많은 노력을 기울여야 할 것이다. 이것을 차별화된 형식으로 표현하여 이제까지와는 다른, 혹은 다른 곳에서 본 적 없는 콘텐츠를 보여주어 다음 해를 기대하는 '성공'에 다가갈 수 있을 것이다.

전문가그룹과 예술성

　성공적인 빛축제의 특징 중 중요한 또 하나의 요소는 창조성과 예술성을 담은 콘텐츠이다. 매년 세계 여러 나라에서 개최되는 빛축제에 지속적으로 방문객을 유치하기 위해서 새롭고 놀라운 것을 보여 주어야 하는 것은 당연한 일이다. 하지만 단순히 '즐거운' 행사로 빛축제를 다루어서는 안 된다.

　대부분 도시의 빛축제가 정부 혹은 지자체 주도로 열리고 있고, 이들은 예산을 지원하며 주요한 의사결정을 하게 된다. 그러나 성공적인 빛축제를 개최한 도시의 공통적인 특징은 빛축제를 기획하고 운영하는 전문가 그룹이 있는 것이다. 그 전문가 그룹은 예산을 지원하는 정부 혹은 지자체로부터 빛축제 방향 설정이나 기획에 있어서 독립적으로 일을 하고, 일회성이 아닌 일정 기간 지속적으로 적어도 2년 이상 축제를 수행

하고 있다.

리옹은 시청 내에 도시조명국을 두어 빛축제를 주최하며 아트 디렉터가 전반적인 기획 및 운영을 주도한다. 럭스 헬싱키의 경우도 이와 유사하게 시에 소속된 운영위원회에서 주최하고 여기에서 임명된 아트 디렉터가 기획에 대한 디렉팅을 하고 있다.

또한 비비드 시드니는 시드니가 속해 있는 뉴사우스웨일즈 주 관광청에서 주최하며 관광청 내 독립된 부서를 설치하여 기획하고 있다. 아이라이트 싱가포르의 경우는 정부기관에서 직접 운영하다가 민간 기획사와 10년간 파트너십을 체결하여 운영을 맡기고 있다.

도시마다 다른 방식을 취하고는 있으나 중요한 것은 예산을 지원하게 되는 주최 팀으로부터 기획·운영 팀이 독립적으로 일을 할 수 있는 체제를 갖추려고 노력하고 있고, 기획·운영 팀은 일부 혹은 전부를 관련 분야의 전문가로 구성하고 있다는 점이다. 이들 전문가 집단의 전문성과 진정성은 빛축제를 성공으로 이끄는 결정적 요인이다. 그렇기 때문에 이들의 지속성 보장 역시 중요하다. 이들은 장기적으로 주최 측의 의도를 충분히 빛축제에 녹여내야 하는 의무와 함께 성공에 대한 책임을 갖게 된다. 또, 축제의 주제를 선정하는 데 관여하되, 목표 설정, 기간, 범위 등 예산과 밀접하게 관련된 사안들은 주최 측에서 의견을 내고 전문가 집단 팀이 협의하여 진행하는 것이 바람직할 것이다.

일반적으로 전문가 그룹은 단일 디렉터 아래 조명 전문가와 미디어아트, 조명 조형물 작가, 콘텐츠 제작자, 큐레이터, 문화기획자, 도시계획

가, 그리고 음향, 전기, 디지털 하드웨어 등 기술 분야 엔지니어, 축제 진행 전문가 등이 한 팀으로 협업하게 된다. 이러한 다양한 분야 전문가들의 개입은 문화·예술 행사로서의 빛축제 전문성을 높이고 질적인 수준을 유지할 수 있는 장치가 된다.

디렉터가 가장 신경써야 할 부분은 아마도 정해진 예산 안에서 빛축제의 질을 높이는 부분일 것이다. 단단한 스토리텔링과 그에 맞는 콘텐츠를 구현해 줄 전문작가를 선정하는 일은 빛축제의 질을 높이기 위해서 매우 중요하다. 이때, 예술가들의 의도를 존중하며, 사회 비판적인 이슈나 정치적인 사건들, 지역의 문제들을 작품에 녹이는 데 검열하지 않아야 한다. 또 성별이나 출신 지역, 나라 등을 고르게 안배하여 다양성을 확보하는 데도 신경을 써야 한다. 빛축제를 풍성하게 하기 위해 지역 학생이나 아마추어 작가를 발굴하여 이들의 역량을 발휘할 수 있도록 환경을 만들어 주고 일반 시민들에게도 참여 기회를 마련해 주어야 한다.

리옹 빛축제 운영진이 조사한 바에 의하면 2010년부터 2019년까지 빛축제 콘텐츠 중 가장 네티즌이 점수를 높게 준 콘텐츠는 '시민 참여형'이었다. 이는 아무리 수준 높은 작품일지라도 참가자 본인이 개입된 경험보다는 재미가 덜하다는 흥미로운 결과이다. 즉, 일반 시민을 어떻게, 얼마만큼 참여하게 할 것인가에 대한 고민 역시 꼭 필요하다. 특히 활동성이 떨어지는 계층이나 노인, 보행의 장애를 갖는 사람들을 위한 배려도 기획 단계에서 검토해 보기를 권한다.

도시의 어떤 면을 보여주고, 어떻게 드러내고 자연스럽게 움직이도록

할 것인지에 대한 축제의 구성과 동선 계획 역시 어려운 과정이다. 이를 위해 큐레이터나 문화기획자, 도시계획가와의 협업이 필요할 것으로 보인다.

예를 들어 도시 활성화 프로젝트 로테르담의 빛 이벤트 '브로큰 라이트(BROKEN LIGHT)'에서는 안전하면서도 빛공해 없이 아름답게 비추기 위한 특수한 가로등을 제작하기 위해 도시경관 전문가, 조명 디자이너, 광학기술자, 그리고 사회심리학자가 협업을 하기도 했다.

이렇듯 빛을 이용하여 사람에게 감동을 주려는 기본적인 의도를 가지고, 필요하다면 폭넓은 분야의 전문가들과 적극적인 협업을 고민해 볼 필요가 있다.

지금까지 개최된 우리나라 빛축제의 가장 기이한 특징은 행사 대행사가 기획에 대한 전체 책임을 맡고 이 행사 대행사에서 아트 디렉터를 고용하도록 되어 있는 용역 구조이다. 리옹이나 시드니 그리고 헬싱키에서 열리는 빛축제의 기획 총책을 아트 디렉터가 담당하고 있는 것과는 매우 대조적인 사례이다. 아마도 빛축제를 사람이 모이는 단순한 광장 문화, 일시적으로 모여 고정된 장소에서 즐거움을 경험하고 소멸해 버리는 일반적인 '행사'로 생각하기 때문이 아닐까 싶다. 빛축제는 '빛'이라는 핵심 콘텐츠에 의한 거대한 공공 전시 프로젝트다. 개개인의 다른 경험의 축적에 근거하는 축제이기에 일반적인 행사로서의 축제와는 분명히 달라야 한다. 실체가 없는 빛을 매체로 사용하는 콘텐츠는, 어디에나 있고 어디에도 없는 이미지를 만들어 개개인의 기억과 시지각적 특성에 기반

하여 감동을 경험하게 할 수 있다. 이러한 주관적 감동은 다수의 에너지로 주고받으며 증폭되기도 하지만 반면에 합의 없이 망가지기도 쉽다.

또한 빛 그 자체는 밝기나 색, 조사 방향, 빛퍼짐 등의 자체적인 특성을 가지고 제어기술에 의해 시시각각 변화한다. 또, 환경과 사물을 인식하는 과정에 개입하여 상대적, 감각적으로 작용한다. 그리고 시공간의 제약을 넘어 매우 유기적이고 다양한 변화 요소로 작용하여 극대화된 일탈 체험이 가능하다. 게다가 가상의 시각 체험까지 가능하게 하는 디지털 영상기술은 과거 루미나리에와 같은 객석에서 팔짱 끼고 감상하는 것에서 벗어나 직접 참여하고 즐기는 축제로 변화시켜 놓았다.

빛과 영상, 최첨단 디지털 기술까지 더해진 빛축제를 단순히 광장에 모여 비일상을 경험하는 '행사'로 바라보는 것은 바람직하지 못하다. 대신 이러한 빛과 빛, 빛과 사람의 상호작용을 잘 이해하고, 오랫동안 빛을 경험하고 계획해 본 전문가들의 시각에서 행사의 참여와 즐김을 기획하는 것이 바람직할 것이다.

축제의 유산화

성공한 빛축제들의 공통점은 장기적 시선으로 기획되어 주기적으로 개최되는 일상성 이벤트라는 것이다. 도시 마케팅 수단으로서 아이덴티티를 구축하고 그 효과를 누리기 위해 시간을 쌓아야 하는 것은 당연한 일이며 그를 위해 지속 가능한 축제를 기획해야 한다.

현대 빛축제의 근간이라고 감히 이야기할 수 있는 홍콩의 심포니 오브 라이트는 별다른 추가적인 장치 없이 건축물에 설치된 조명을 이용하여 빛 이벤트를 한다. 2004년부터 시작된 이 빛 이벤트는 20여 년 동안 맑은 날이면 거의 매일 정해진 시간에 공연을 하여 세계 최대의 영구 조명 음악 공연으로 기네스에 기록된 바 있다.

초기 투자비용 4천4백만 홍콩달러(약 75억 원)를 가지고 2018년 대대적인 업그레이드로 참여 건축물이 확대되고, 불꽃놀이와 레이저 추가, 광

원의 교체 등이 이루어졌을 뿐 매우 효율적인 방법으로 운영되고 있다. 매년 400만 명, 누적 2천만 명의 관광객들이 보러 왔다는 사실은 실로 놀랍다.

지속적으로 성장해 가는 빛축제가 되기 위해서는 도시의 인프라, 경관 요소와 야간경관의 특징을 잘 알아서 발전 방향과 연계시켜 나가야 한다. 여기에는 장기적이고 체계적인 접근이 필요하다.

특히 서울은 산, 강, 천 등 자연경관이 도심과 어우러져 있는 경관적 특징을 가지고 있으며 이는 세월이 가도 절대 변하지 않는 암전지대라는 야간경관적 특성을 갖고 있다. 최근 4대 지천과 한강변의 경관에 대대적인 변화가 예고된 바 있고 이를 잘 이용한다면 야간경관에 있어서 지금의 모습과 다른 도시의 야경을 그릴 수 있는 중요한 인프라가 될 것이다. 나아가 빛축제의 요소로써 적극 활용될 수 있으므로 장기적으로 조명 인프라를 갖추어 놓을 필요가 있다.

지속적인 빛축제는 이와 관련된 산업, 예를 들면 예술, 조명, 음향, 영상산업 그리고 확장하여 IT나 게임산업에까지 영향을 미치게 된다. 보다 거시적인 산업과의 연계 혹은 확장을 검토할 필요 있는 이유이다.

촛불집회에서 초 대신 초 모양의 LED 조명을 사용하는 것과 같이 창밖에 초를 켜두던 풍습이 빛축제를 지나 미디어 영상 축제로 진화해 가고 있다.

축적된 유산으로서의 빛축제로 거듭나려면 문명과 사람이 공존하기 위한 여러 가지 이슈들, 환경오염, 빛공해 등에 대한 염려와 논의가 지속

되어야 한다. 환경에 대한 가치를 중요하게 생각하기 시작한 나라들에서는 이미 가장 좋은 빛축제 방법으로 프로젝션을 꼽고 있으며 빛을 조형물에 담는 방식의 인스톨레이션에 대하여 설치와 철거에 대한 까다로운 조건을 제시하고 있다.

조명 조형물을 유산화한다는 사실이 아이러니할 수 있고 빛축제의 활성화와 더불어 매년 발생하는 '빛의 쓰레기'는 더 이상 무시하거나 간과할 수는 없지만 예술적 가치, 작품의 완성도를 고려해 볼 때 도시경관의 중요한 요소가 되기에 충분한 수준에 이르렀다.

따라서 빛축제의 지속 성장을 위하여 장기적으로 축제 및 축제 안의 조명 조형물의 유산화는 반드시 함께 고민해 보아야 할 것이다.

지자체와 시민의 지지

앞서 소개한 리옹, 시드니, 싱가포르와 헬싱키 빛축제 사례에서 알 수 있듯이 현대의 빛축제는 도시 차원에서 지자체의 전폭적인 지지 없이는 크게 성공하기 힘들다. 빛축제의 목적과 기대효과를 '문화·예술의 공공성을 통해 삶의 질을 높이는 데에 조금이라도 도움을 주기 위해서'라고 앞에 내걸지만 아이러니하게도 그들의 공통적인 바람은 경제적 이득이다. 실제로 빛축제는 조명, 영상, 예술, 콘텐츠 제작 등 직접적으로 연관이 있는 산업뿐 아니라 숙박, 교통, 식음 등 관광 및 상권 활성화 도시 전반에 걸쳐 경제적 이득을 가져오는 것이 사실이다.

따라서 빛축제를 위해 지자체는 점점 더 많은 예산을 지원하는 추세이다. 현대의 모든 축제가 그러하겠지만 특히 빛축제는 물적, 인적 뒷받침이 없으면 개최 자체가 어렵다. 도시 곳곳에서 여러 날 동안 개최되는 행

사는 고가의 영상 장비와 유지 관리를 위한 인력 등 드러나게 소요되는 비용 뿐 아니라 준비 기간 동안의 인건비 및 제반 경비, 그리고 축제가 종료된 후 사후 정리를 위한 보이지 않는 비용에 이르기까지 소요되는 비용이 만만치 않다. 얼마만큼 예산을 할애하고 아낌없는 지원을 하는 가는 하드웨어, 소프트웨어 그리고 작가의 수준을 결정하게 되며 이는 바로 이미지화되어 흥행을 견인하게 된다.

 반면, 시그널 프라하와 같이 지자체의 힘이 작용하지 않고 순수하게 작가 그룹에 의해 시작되어 성공을 거둔 사례도 있다. 벌써 10년째 계속되고 있는 이 빛축제는 큐레이션이나 콘텐츠, 영상, 송출 기법에 있어서 다른 빛축제에서는 볼 수 없는 것들을 시도하고 있어 오히려 작가들 사이에 더 참가하고 싶은 축제로 알려져 있다. 물론 축제 비용에 대한 지자체의 지원은 빈약하고 강력한 자원의 뒷받침은 없지만 그렇기 때문에 오히려 아무런 개입을 받지 않고 작가들이 이야기하고 싶었던 가치, 의도, 방식들을 그대로 유지하는 순수한 빛축제가 가능했을 것이다. 서울과 같이 다양한 기호의 사람들이 모여 사는 대도시에서는 대다수의 공통적인 지지를 이끌어 낼 수 있는 행사가 아니면 아마 시도조차 어려울 듯하다. 하지만 비교적 규모가 작아 지원도 인적자원의 개입도 어려운 작은 도시들은 이를 참고해 볼 만하다. 조명예술 작가들의 작품을 전시할 공간을 지원한다는 측면에서 장소를 제공하고, 축제의 주제만 합의하여 작가들에게 독립적으로 기획·운영할 수 있는 권한을 내어 준다면 성공적인 빛축제 모델을 만들어 낼 수 있을 것이다.

예산 지원 문제 외에 공적인 지지가 필요한 이유는 빛축제는 어쩔 수 없이 도시의 인프라를 활용해야 하기 때문이다. 대부분 대도시의 도로는 가로등이 즐비하고 특히 우리나라는 밤늦도록 건물에 불이 켜져 있고 도로는 자정까지 차량의 행렬이 이어진다. 온전한 빛축제를 위해서 이러한 빛들과의 협의가 꼭 필요하다.

리옹 빛축제 기간 동안 리옹 시내 중심부는 교통이 통제되며 거리의 가로등에는 광량을 줄이기 위한 장치가 설치된다. 시드니 오페라하우스가 위치한 빅토리아 하버 주변의 건물들은 비비드 시드니 기간 동안 보라색 조명으로 일제히 물들어 실내에서 나오는 빛이 크게 영향을 주지 못한다.

어둠이 있어야 비로소 아름답게 보일 수 있는 빛축제 콘텐츠의 특성을 감안하면 주변의 빛들을 제어하고 지역별로 차량을 통제하는 조치도 필요한 것이다. 미래 스마트 도시를 위한 가로 조명 시스템과 빛공해 방지에 대한 정책에 있어서 세계적인 수준을 자랑하는 우리나라에서 미디어 콘텐츠 영상을 송출하는 단 10분 동안에도 시민이 혹시 넘어질까봐 조명을 끌 수 없다는 우리의 현실은 빛축제에 대한 절반의 실패를 약속받았는지도 모른다.

지방의 작은 도시들이 부딪히는 문제는 좀더 답답하다. 국토의 70%가 산이고 5천 년 역사를 가진 우리나라에서 어느 지역인들 산이 없고 문화재가 없겠는가. 작은 도시일수록 인공적인 건축물보다는 잘 보존하고 있는 자연경관과 정체성의 근간이 되는 전해져 내려오는 이야기로 흥미

를 더하는 문화재가 큰 재산일 텐데 여기에 빛을 비추는 문제는 환경단체나 문화재 단체와의 끝도 없는 회의를 필요로 한다. 결국 이들은 다른 도시처럼 알록달록 조명을 설치하고 슬그머니 켰다가 민원이 발생하면 또 슬그머니 꺼버리는 방식을 택하고 결과적으로 지속적인 매몰 비용만 양산하는 그저 그런 일회성 축제로 전락하게 되는 것이다.

가장 바람직한 빛축제는 민과 관이 한마음 한 뜻으로 빛축제를 준비하는 것이다. 지자체가 주도하면서 전폭적인 주민의 지지를 이끌어 내기 위해서는 빛축제 개최가 주민의 삶에 활력을 불어넣고 야간관광 활성화로 경제적인 이득을 가져다 준다는 점을 주민과 명확하게 공유하고, 축제의 방향과 형식을 논의하며 공감대를 형성하는 것이 필요하다.

주민들이 축제를 만들어 간다는 생각은 지역의 새로운 가치를 발견하게 하고 더 큰 애정이 생길 수도 있다. 해가 지면 어둠 속에 사라졌던 문화재나 공원도 다르게 인식이 되고 축제기간 감수해야 하는 불편도 다르게 여겨질 것이다.

이러한 지자체와 주민의 진정성은 기획에 참여하는 전문가 그룹, 축제 관람객에게까지 좋은 인상을 주어 결국 빛축제를 성공으로 이끄는 데에 중요한 요인이 되는 것이다.

도판 출처

21 ⓒCettina/Pixabay

29 www.fetedeslumieres.lyon.fr

30, 133, 145, 147 ⓒ백지혜

32 ⓒDmitry Djouce/Wikipedia Commomns

33 ⓒMyrabella/Wikipedia Commomns

135 ⓒKrimuk2.0/Wikipedia Commomns

46 www.vividsydney.com

48, 49, 53, 54, 57, 63, 71, 153, 154, 161, 169, 171, 206, 209 ⓒ홍유리

10, 64, 67, 68, 69, 75 www.amsterdamlightfestival.com

81, 82, 83, 84, 91 eventshelsinki.imagebank.fi

99, 101, 102, 103, 104, 107, 108, 139, 167, 181, 183, 214
Courtesy of Urban Redevelopment Authority

117, 118, 119, 120, 121, 123, 125, 126, 187 www.signalfestival.com

137, 175 ⓒ현주희

150 www.studioroosegaarde.net

159 www.miguel-chevalier.com

164 Mihai Baba 제공

173 ⓒTobias Husemann/Wikipedia Commomns

185 luxhelsinki.fi/en

194 Marie-Jeanne Gauthé 제공

198 ⓒon_france/shutterstock

200 ⓒKawamura_Lucy/shutterstock

203 ⓒ306b/shutterstock

208 ⓒJ.Photos/shutterstock

도시와 빛축제

인쇄일 2023년 9월 18일
발행일 2023년 10월 13일

지은이 백지혜, 홍유리, 현주희

펴낸곳 아임스토리(주)
펴낸이 남정인
출판등록 2021년 4월 13일 제2021-000113호
주소 서울특별시 서대문구 수색로43 사회적경제마을자치센터 2층
전화 02-516-3373
팩스 0303-3444-3373
전자우편 im_book@naver.com
홈페이지 imbook.modoo.at
블로그 blog.naver.com/im_book

ISBN 979-11-981599-2-2 (03600)